好作品的潛規則

好고 보면 더 재밌는 디자인 원

리론 그림 읽기

金持勳 김지훈——著

陳馨祈——譯

目錄

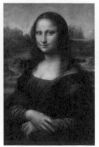

找出隱藏在圖像背後的設計原理

　　在藝術鑑賞中，有所謂的「圖像分析」，而這個「圖像分析」，是什麼意思呢？在欣賞畫作時，除了能「看出」畫家的作畫動機之外，我認為更重要的，是能用「自己的語言」來表述對於圖像的感覺。

　　然而，用語言來表現圖像的感覺，又是什麼意思呢？

　　舉例而言，任何人都能很輕易的用「奇怪」來批評某項東西，但若反問他哪裡奇怪時，通常對方都說不出個所以然，只會說顏色奇怪、均衡比例不符等抽象詞彙。而這樣的現象，不是指衣服或飾品的評論，而是當實際生活差異越大時越會表現出來；尤其，越是單純的藝術繪畫越是如此。

　　事實上，各位的眼睛已經有判斷設計好壞的眼光標準，只不過因判斷根據的概念不明確，而無法好好的言語表達出來。因此，本書的目的，就是為了解析隱藏在圖像之內的設計原理；一旦找出圖像背後的設計原理，如此當你大量閱讀作品時，才有辦法將這些作品真正吸收進去，消化成為自己的創作養分，而不只是一眼看過。

　　設計原理，聽起來有些艱深，但其實都是我們生活中經常使用的概念，不會過於複雜。總而言之，各位讀者將會在本書中學到：

1. 看到圖像之後，能明確用言語表達該圖像的概念。
2. 能具體提出圖像的優、缺點和改善方法。
3. 不僅適用於分析圖像，更能活用這些原則於所有藝術設計中。

視覺平衡，是「美感」的第一要件

　　無論是繪畫或設計，當中都會使用到許多視覺技巧，吸引觀者；但再好的東西若過度的使用，就會造成反效果。而為了讓畫面達到「美感」和「和諧」，當中會使用各種技巧，以求達到「視覺平衡」。

　　在次頁的畫中，可以看到所占面積大又明亮的女子，與面積小又黑暗的男子。這樣以面積、明暗來分配，便能表現出畫面的和諧；這正是畫家為了有效的凸顯畫作主題而刻意使用的視覺平衡手法之一。

那麼，我們來看看下面三張小圖，當我們把明暗調整之後，會產生什麼視覺效果呢？

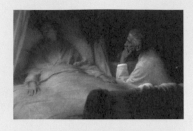

男子衣服過亮時

女子與男子間的顏色毫無差異，無法令人一眼辨識出人物，甚至可能會將衣服跟棉被看成一體，畫面沒有焦點。

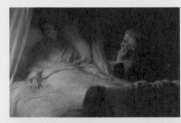

只有男子衣服變暗時

男子的衣服與背景色類似，大幅降低了男子的存在感，造成視覺左右不平衡。

左側女子處變暗時

畫面暗到無法區別是人物或背景，且反而凸顯出變暗過的男子。

　　看懂了嗎？了不起的藝術作品多半都是使用了視覺平衡的規則，讓我們一眼就看出和諧、舒服的感覺，因此我們會覺得它美。然而，若是站在經常觀看許多優秀藝術作品的觀眾立場時，就很容易忽略這一點，最終甚至導致審美疲乏，或再也無法用言語表達美之所在，相當可惜。

　　而我認為，能持續以有趣的方式閱讀、解析圖像，就是將作畫者的意思與自己欣賞的感受相互比較，從中得到意外的鑑賞喜悅。希望各位讀者能透過本書，對於了解圖像和設計的表現方式，有更進一步的認識與理解。

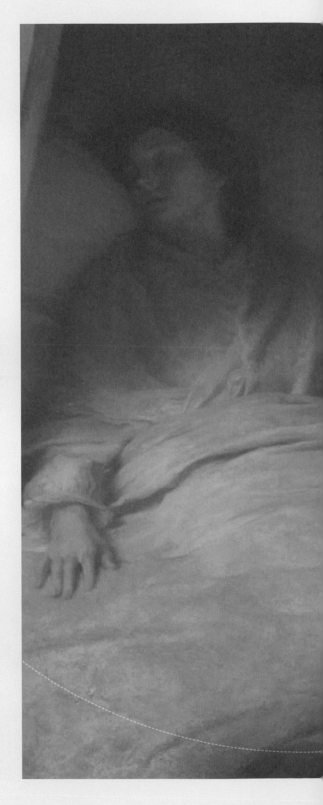

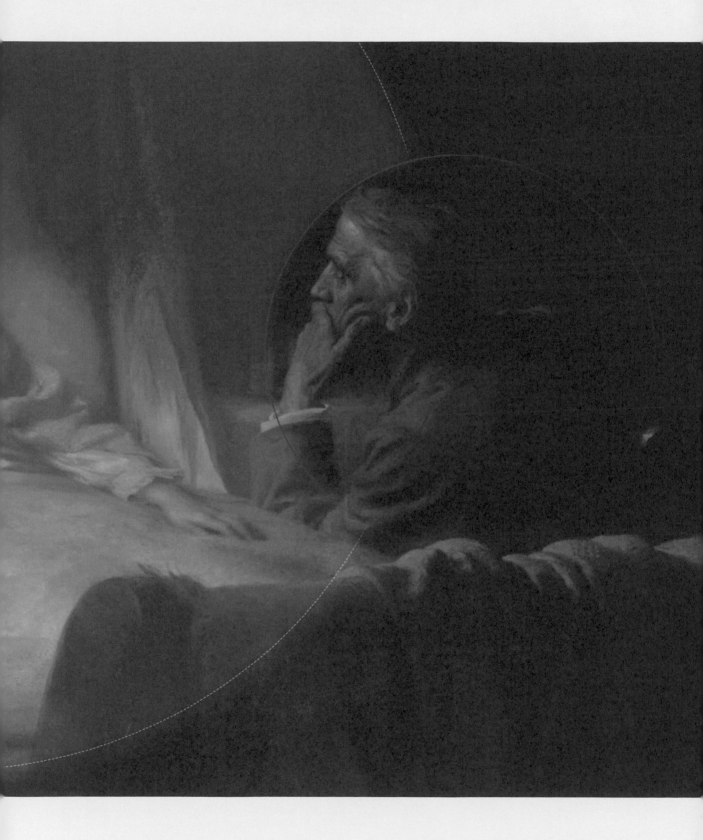

Part 1

視覺平衡

事實上，人們都有判斷設計好壞的眼光；而這個判斷的共同點是什麼？答案是視覺平衡。為此，我們現在就要先來了解視覺平衡是什麼？以及應該如何讀懂它。

　　美術也跟其他藝術相同，「展開」跟「高潮」的瞬間相當重要，就好比看動作電影時從小事件開始展開故事內容，到觀眾們最期待的精彩打鬥動作畫面，如此，才能吸引觀者的眼光。其實包括音樂或小說這類的藝術作品，也都是由這種方式來進行深入研究、進行不同的變化，只不過令人驚訝的是美術這類的敘事結構，不像其他藝術那般，容易被一般人所理解與認識。

　　為此，在 Part1 視覺平衡中，將說明美術故事的展開方式，是由視線的流動來進行定義；而視線的流動中有「流動」跟「靜止」，這兩個特徵經常出現在我們生活周遭，如懷孕的精子與卵子、音樂的節奏與旋律，以及延伸到其他廣泛美術領域中的流動與靜止……，而當你越了解「流動」與「靜止」的關係時，下次你到美術館欣賞畫作時，除了熟知年代背景之外，對於作品本身的鑑賞，也會覺得越來越有趣，不再感到枯燥乏味。

流動與靜止

流　動

精子有著細長的形體，且會快速的移動。
精子們組成的團體用來表現成一個方向性。

————

　　在生命的誕生中，也可以觀察到美麗
元素的「流動」與「靜止」。精子的方向
性吸引視線隨著它移動，因此若想要突出
主題，視線的流動可說是相當重要。

生命的起源，透過精子與卵子了解流動與靜止

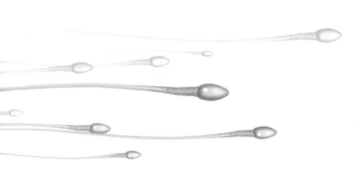
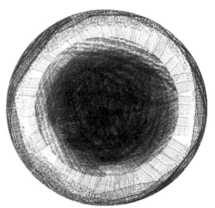

靜 止

精子的最終目的地，
是到達圓形卵子後靜止。

————

流動的最終目的是靜止，代表
著圖片的核心主題。與流動相比，
它會比較小，且具有較多細節，因
此容易讓視線停留在此。

只有流動的圖像

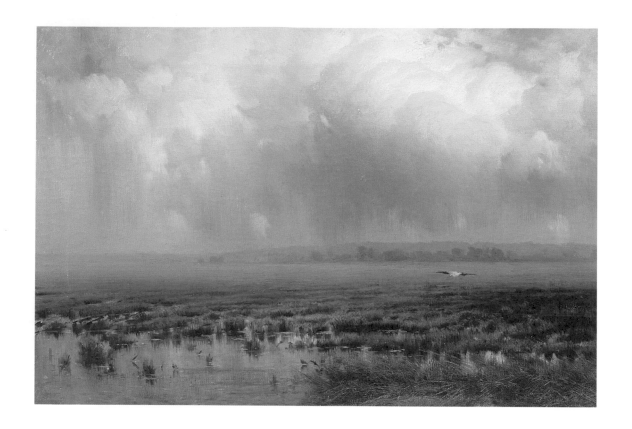

流動

　　上圖為只有流動，沒有靜止的圖片。
你可以感覺到連續流動的河水，卻沒有畫出
流往某處集中的細節；即便有，細節處理也
還是明顯不足。這類構圖，比較適合像是背
景、風景這類大幅圖像創作所使用。

只有靜止的圖像

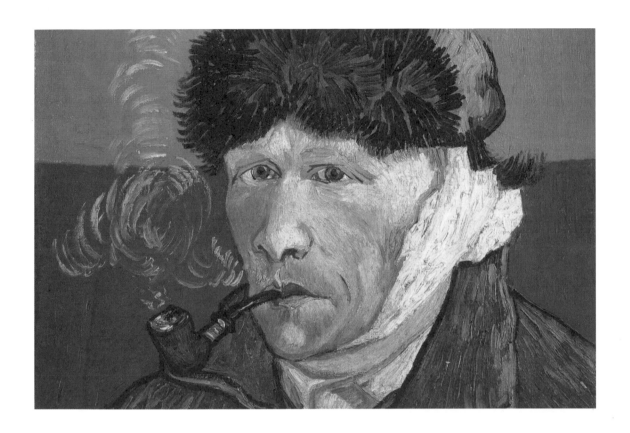

靜止

　　沒有背景，只充滿素材的圖像，稱爲靜
止圖片。然而，也正因沒有背景，空間上適
合集中於單一主題的人物畫、靜物畫或產品
目錄。也就是說，以上這類主題的畫作或設
計，大多爲靜止圖像。

流動與靜止的和諧

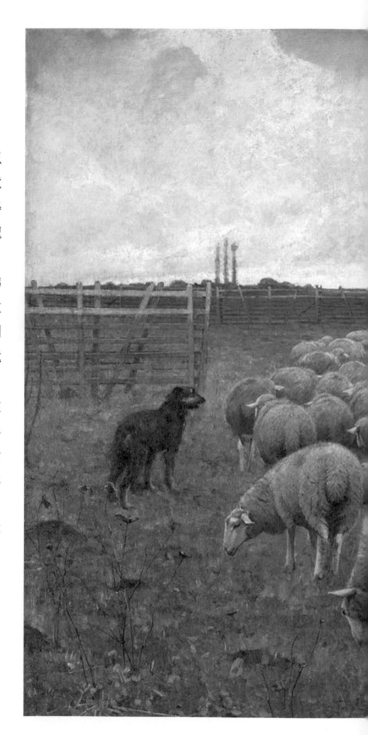

何謂和諧的圖像？

　　一般而言，當流動和靜止一同出現時，便能組合出和諧的圖像。請看右圖，可以看到大多為流動部分的羊群，不會特別注意每隻羊的細節；為此，唯一的女性角色變得相當引人注目，如此一來流動與靜止兩者配合，就產生了互相連結的協調感。

　　在視覺藝術中，流動與靜止的構造彷彿故事的敘事結構。可以想像成左側羊群的位置如展開的故事：羊群長而流動卻沒有特別突出，令人感到柔和；而故事轉折的部分就如同中間偏右的這位女性。

　　這樣的結構和音樂也十分相似。圖左側與歌曲的「開始」和「轉折」相似，把羊群想成單純音樂的部分，而圖右側吸睛的女性則是轉折：她站立的型態和水平的白色羊群，產生鮮明對比。

　　像這樣柔和又有開始、轉折的結構，不論在圖像、故事、音樂等領域中經常出現，可說是藝術的基本構造。

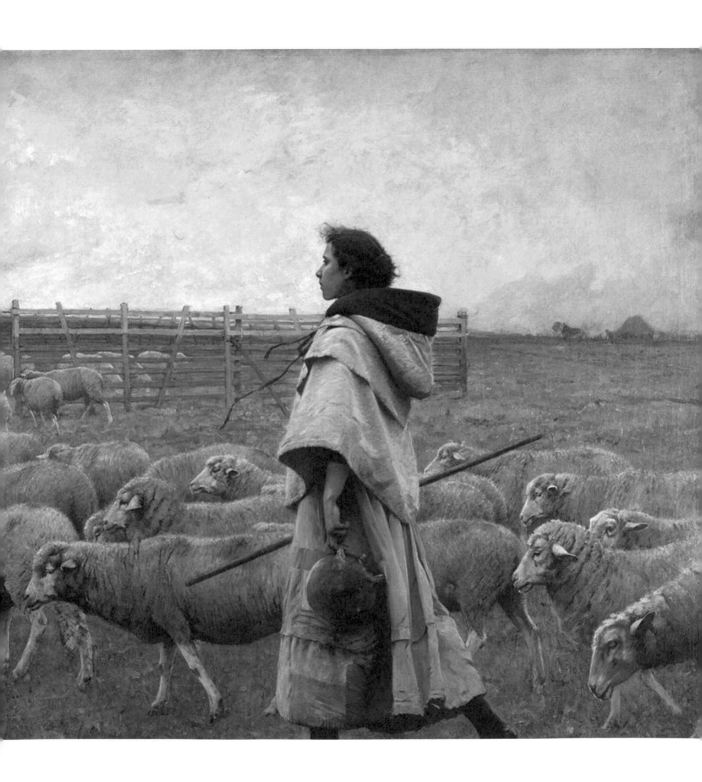

流動與靜止的和諧

流動的圖像

　　即使圖片中不是連接的
線條狀態，也能看出花朵們
的動向是從左到右：左側樹
枝的畫面如開始和延伸，而
右側的末端則帶有些許靜止
的結束感。

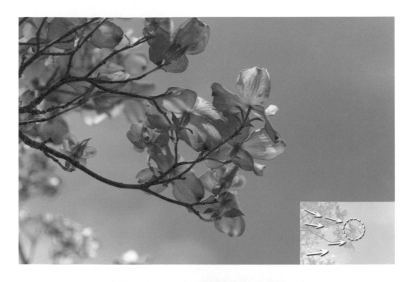

　　若忽略草地上的人或動物時，能看出從草地到崖
邊的流動感。一般而言，大型背景若能創造流動感，
就可以提供觀者最大的共鳴感受。另外，崖邊雖然沒
有任何東西，但明亮的崖壁和灰暗的雲朵令人注意到
了兩者的強烈明暗對比，更增強了流動感。

　　重複的圖案結構，最能被看出視線的方向，營造
流動感。有發現嗎？右圖中特別省略一個重複圖案，
使觀者視線停留在那裡，因而多了靜止的作用。

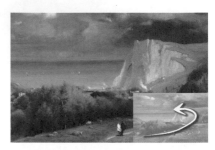

　　用焦點*呈現時雖無明顯的流動，但可讓人的視
線一路看到最終目的地，為什麼呢？因圓圈形狀隨著
越往內而變小，營造出透視的效果。

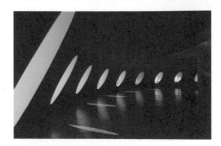

＊焦點是個美術用語，如小說的高潮或音樂和音般的重要部分。主要用在明暗差異或顏色壓縮後的小空間，一般來說風景畫時
人物會成為焦點；人物畫時臉上的表情會成為焦點，但這當然不是絕對的，是可被改變的。

流動與靜止的觀察

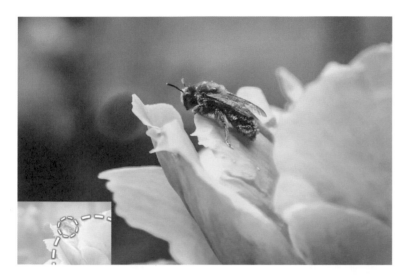

靜止的圖像

　　靜止的圖像通常只有幾個大主體。後方的綠色和粉紅色花瓣為背景，而模糊的背景中出現鮮明的蜜蜂令人定睛注視。從綠色背景到花瓣再從花到蜜蜂，是典型的三階段視線流動。

　　剛才提到靜止圖像會集中在單一個體上，但並非文字上的單一個體。各位可看到左圖是複數的房屋，不過隨著房屋的流動，仍可視為是一個群體的靜止圖。

　　在多個個體聚集的團體中，也要能分辨各自在視覺上的強與弱。看看左側畫面中，雖然面積小但穿著華麗紅衣的女性，可以說是最吸引人的焦點，也是因為她讓畫面靜止在那裡。

　　並非一定要有集中的物體才能吸引目光。左側這張圖，它的四邊周圍並不暗，因此人們在觀看時，自然會看向更明亮的地方，將目光靜止在圖中間最亮的點。

流動與靜止的協調

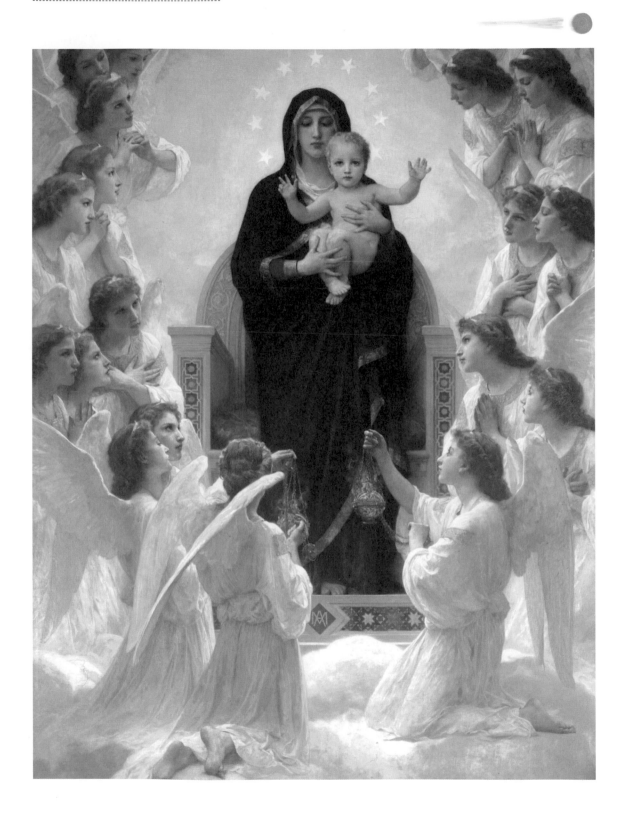

在這張圖中，左邊又白又明亮的空間，朝著右邊較深、較小空間湧入的流動；兩者明暗差異之處相當引人注意。

連接的雲朵成了流動的方向，把這些相似的型狀相連後，與三角形的山巒形成強烈的靜止與流動的對比和諧。

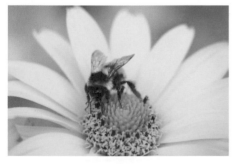

看這張圖時，我們的視線會從外層整齊的花瓣，往中央的雌蕊對焦。雖然前面靜止的圖像，只給了部分的花朵而無流動之感，但由於下方的花瓣被切掉，因此視覺上我們會自動延伸至圖像框外的花瓣生長，因而製造了流動感。

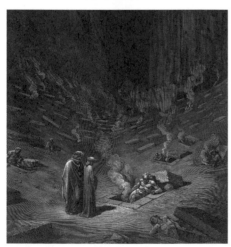

視線從上到下，朝著前景的人物方向看去，並停留在此。之所以會如此，是因爲後面的背景是流動的：一股力量從峭壁流動到石棺地面，進而最後聚焦在人物身上中止。

流動

由相似的個體們所組成

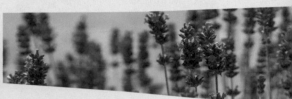

只要重複相似的大小與顏色，

且形狀越單純的圖像，流動效果就越好。

*「獨特」是指圖片中唯一出現的個體，如建築物間出現的唯一一個人物，或是在身穿黑西裝人群中唯一穿紅色衣服的人；
它與焦點的概念相似但適用的範圍更廣。與其相反的概念則是由許多個體所組成的圖案。

流動與靜止

單純與複雜的協調

靜止

只想突顯
單一個體

靜止過多時

無太多類似的個體,只有各式
各樣不同大小、顏色的圖像

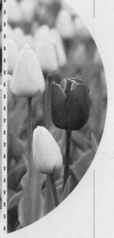

單純的群體和強烈
獨特*的個體相遇
時,會產生最協調
的視覺畫面。

這樣的圖像
幾乎沒有流
動,視線僅
會集中在靜
止個體上。

上圖為使用三種以上獨特個
體的例子。當物體都沒有共同
點,例如大小、形狀、顏色都
不同時,不僅不會增加美感,
反而會有混亂的感覺。舉例說
明:將廣告紙上茂密的花或街
道上許多的招牌看板分別單
獨來看時,都沒有問題,但一
旦當它們聚集在一起就會破
壞美感,也會降低其各自的視
覺價值。

「靜與動」的層次交替

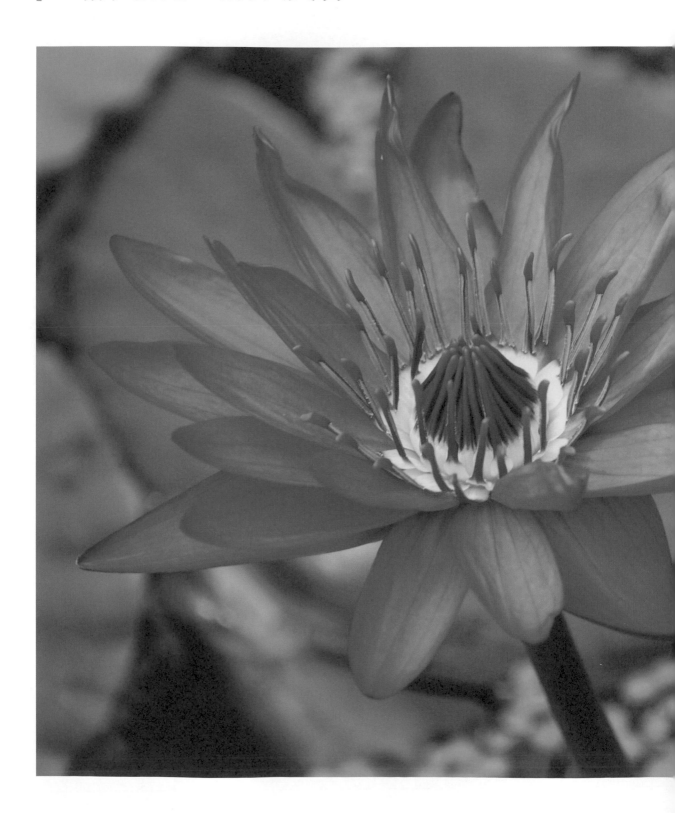

重複使用流動與靜止

　　「流動」在圖像中，有著引導視線的作用。利用重複來呈現線條，眼睛就會跟著線條移動；這時若依照流動大小來排列，視線便可由大至小進行更仔細的觀察。

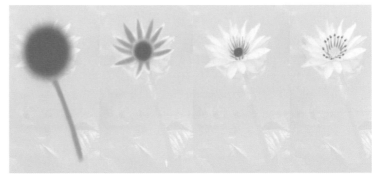

由莖看向花　　由花瓣看向中心　　中心的雄蕊與雌蕊　　雄蕊與花粉

　　原則上，單一個體能觀察到三次以上的靜止和流動；因此只要掌握這項設計原則，就能讓觀者的視線停留在圖像久一點，達到吸睛的目的。接下來，我們就來分別看看，有無使用流動與靜止的層次交替之案例，究竟有何差異。

觀察人造物的層次交替

　　美的原理不受限制，不論是從大自然到人造物品等各類型，都能發現它們之間的共同點與可應用性。反之，倘若該原理只能在特定的天然物或人造物中被發現，就必須稱之為片面原理。

　　花朵，可說是大自然中最美麗的物體之一；那麼，它與出現在遊戲或電影中常見到的外星建築之間，能找到關聯嗎？雖然從生物或非生物、大小、顏色等外在形式來看，很難找到兩者之間的相關性，但若從「靜止」與「流動」這個重複層次的概念來看，就能發現其不僅會出現在大自然中，就連想像中的人造物品也能窺知一二；這是一個相當有趣的經驗。

① 外星人塔的上端，彷彿就是花朵長長的莖。視線從塔的上方移至下方時，能看到體積變大，這樣是為了讓視覺上的流動與靜止達到均衡。

② 視線或許會先被垂直支柱所吸引，但下方末端的細節，會讓視線自動往下移動。

③ 即便只看表面細節，也能看到重複的層次構造。外星人塔的結構可看出往上延伸的上半部為流動、下半部則越往下結構越複雜，可視為流動與靜止的層次交替構造。這個層次性的結構，除了帶來視覺上的反覆表現以外，也可以把它視為最大的統一性。

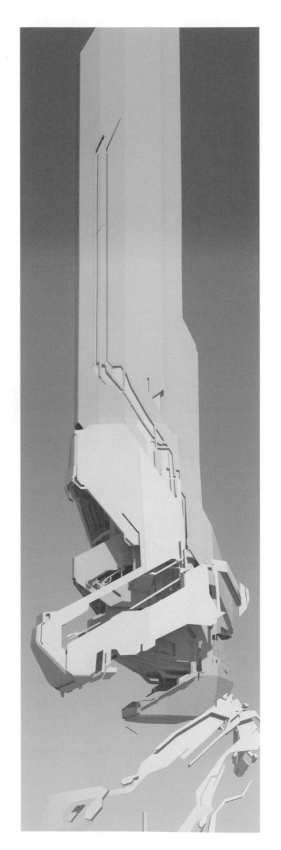

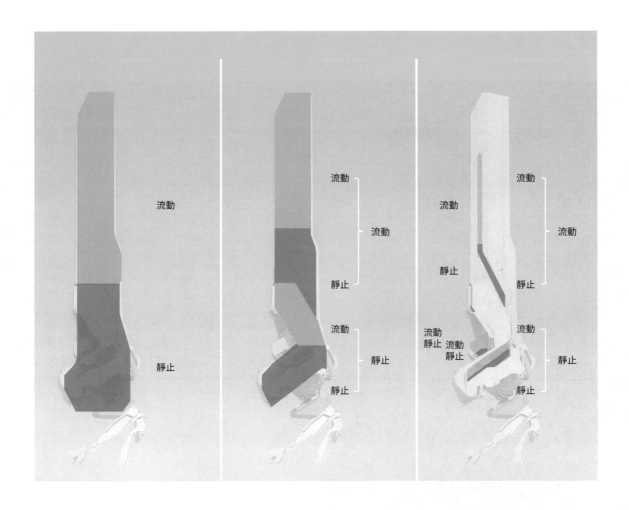

流動

靜止

流動
流動
靜止

流動
靜止

流動
靜止

流動
靜止

流動
流動
靜止

流動
流動
靜止

流動
靜止

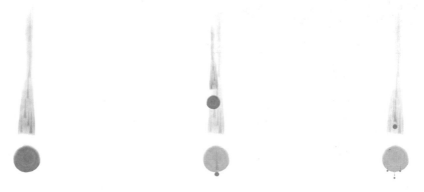

視線從主幹，移動到
圓形塊狀的頭部。

在上方與下方的內部，也可以
發現流動與靜止的層次交替。

在本體的細節上，亦能看出
流動與靜止的組合。

使用「靜與動」層次交替的圖像

遠看時，可將人體視為長型的身體跟圓形的頭部。

手臂和腿部可視作細長的流動；手跟腳的其他細節則是有靜止的概念。

就連手跟腳的細節中，也可以再看到更細微的流動與靜止：手、腳的每個關節都為流動，手指、腳指則為靜止。

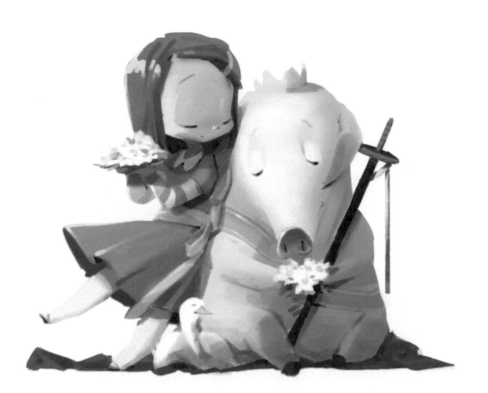

視線從主幹移動到
圓形塊狀的頭部。

每個模組上，都可
發現靜止與流動。

連小物品上也有流
動與靜止的組合。

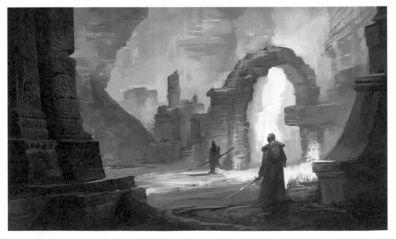

全景中柱子和人物表現出流動
與靜止，就連中間較裡面的人
物與拱門，也重複了「靜與
動」的層次交替。

音樂中的靜止與流動

節奏

旋律

不同的
聲音

心跳聲

　　心臟跳動聲，是不銳利的低音重複節奏，能帶給人安穩的感覺；誠如火車的轟隆轟隆聲，容易對上節奏拍子一樣，人類對於規律的聲音會感到平靜和接受；與之相對，若心跳或火車聲突然改變律動或消失時，我們便會覺得有錯誤而感到不安。

　　因此，打破重複的變化有機會產生新概念，但就心理層面來說，可能會造成不安的影響。

說話聲

　　媽媽說話的聲音音調，比心跳聲高且多變。重複且低音的心跳聲和各種不同聲調的說話聲，能創造出豐富多變的組合。

　　這樣的心跳聲和說話聲，可比喻成音樂的兩種基本構造：「節奏」和「旋律」。心臟重複的跳動為節奏，是音樂的基本框架；而說話聲則是旋律，亦是音樂的重要部分。

　　胎兒時期聽的心跳聲與說話聲，可視為音樂的節奏與旋律；此外，亦可發展成視覺中的「流動」和「靜止」的概念。在這樣的相互關係下，不僅能幫助人們快速學習音樂與視覺藝術，也能提升我們的欣賞和美感能力。

　　我們的耳朵在分別聽到音樂節奏與旋律時，能各自作出理解，且唯有在這情況下時我們才能研究並想出最好、最完美的音樂組合；同樣地，當我們的眼睛能各別看到流動與靜止的概念時，才能構思出這兩者的最佳組合，並透過這樣的思維進一步提升創作水準。

節奏與旋律

節 奏

規則
低音
重複的
全面的
打擊樂器

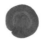

旋 律

不規則
高音
單一的
部分的
弦樂器

　　大部份以低音呈現的節奏,有著低頻的特性,且會比高音的旋律更能從遠處被聽見;而這與視覺上會先被流動吸引的特性相同。

　　從遠處時只會先聽見嗡嗡嗡的低音鼓或大提琴的低音,但距離越近就可聽到明顯節奏的主旋律,如吉他或鋼琴等這類高頻樂器。實際上,耳朵很喜歡聽到這種不同的差異性。

　　旋律所產生的聲音,和生硬的打擊樂器所產生的節奏不同。旋律的聲音是流暢且不中斷的,諸如弦樂器或管樂器所創造的聲音。

　　雖然旋律的音調較高、音量較小,但卻有著壓到性的整體魄力。各位不妨將節奏與旋律兩者,想像成打擊樂與弦樂器的關係,或許更容易理解。

節奏與旋律的差別

　　若要把音樂畫成圖像，該用什麼方式表現呢？請藝術家們作畫的話，十之八九都會畫出指揮家手部的揮動線條，或是各式各樣華麗色彩吧！事實上，我們可以在這些作品中觀察到哪些作品比較接近節奏、哪些作品比較接近旋律。

單一色彩、亮度相似的筆觸流動，
表現出節奏。

華麗的色彩變化與各種粗細筆觸，
表現出旋律。

與右圖有著豐富色彩的圖像不同，這裡只用了單一顏色、減少刺激，並用連續的線條來表現重複流動的音樂節奏。

此圖運用了多種顏色，比左圖更加吸引人。其中，特別是引人注目的色塊，與視覺藝術中靜止的概念相符，也能用來表現音樂的旋律。

　　在人類的藝術創作活動史中，胎兒時期的心跳聲與說話聲，是無意識時也能感受到的唯一知覺。由此可見，聽覺藝術比視覺藝術發展的還要早。此外，利用如棍子等這類簡單的工具，就能進行敲打產生的節奏，不僅容易引起其他大眾人群的共鳴，也更易與人分享經驗。

　　由此可見，人們容易對於用棍子敲打或是其他重複、連續的聲音感到注意，因此人們對於聽覺藝術的聆聽、欣賞的接納度，比視覺藝術高。除此之外，視覺藝術的表現還會局限於繪畫工具或可進行繪製的地板、洞穴等空間限制，甚至在沒有光線時也無法進行，就連時間上也會受到阻礙。換言之，視覺藝術的創作限制，比聽覺藝術高出許多。

聽覺藝術與視覺藝術的層次結構

聽覺藝術

音樂比美術多一些感性

視覺藝術

美術比音樂多一些理性

節奏　**旋律**

節奏	旋律
重複的鼓或相同的打擊樂	唯一的聲音
低音	高音
樂器	說話聲

背景　**人物**

背景	人物
不明顯的	吸睛的
重複的樹木或高樓	唯一的人物
寬闊空間	較小的對象

心跳聲　**說話聲**

心跳聲	說話聲
流動	靜止
規則的	不規則的
單純的重複	多樣化的
低音	高音

一張只有節奏的圖像

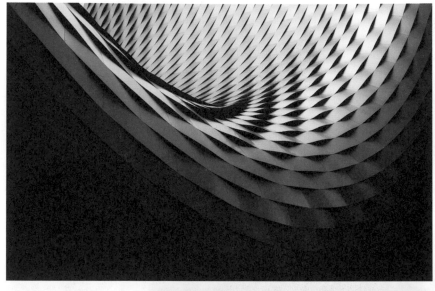

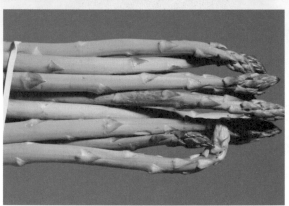

　　美術與音樂沒有靜止的概念，即便只是反覆重複，也依舊能達到藝術性的表現目的。或許各位會覺得這樣是否過於單純、無聊？但其實只要在重複中慢慢加入一個個細節或一點點刺激，就能產生有趣的變化。

　　舉例而言，當音樂要進入最重要的部分時，通常速度會變快且音域變廣，就如上方蘆筍的照片一樣，越往尾端越有漸層和大小的明顯變化、密度升高的感覺；如此，便會帶給眼睛不一樣的感受。因此，即便重複與漸層組成的變化沒有非常吸引人，但這樣的操作方式，仍有辦法營造出有趣的圖像。

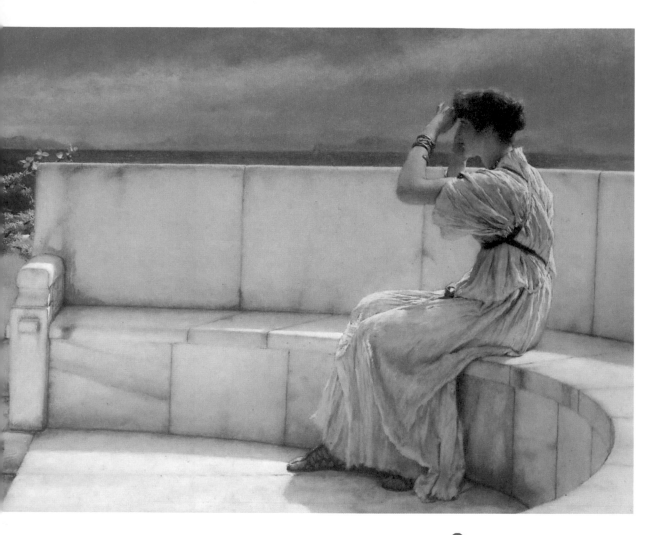

　　若將節奏與旋律明顯的區分開來，對於創作者而言有很大的幫助；因為，單純思考一種創作原則，會比同時思考許多創作原則來得的容易。圖像也是一樣，在圖案上使用可表現出分離感的物品，就可加深對於圖像的記憶。而分離感可透過各種顏色、形態、輪廓、對比等來表現，如上圖中：背景用了簡單的水平線條，而複雜的線條則呈現在人物身上；首先吸引我們目光的是重複的磁磚，接著隨著磁磚的流動，再將目光聚焦於人物身上。

1. 大型流動

　　視線從左邊的大背景（留白），移動到右邊較小且複雜的建築物上。

2. 中型流動

　　視線從主要建築物中較大且單純的空間，移向較小且複雜的塔上。

3. 小型流動

　　視線從塔的整體，移動到小又複雜的玻璃窗。

　　連結 1 到 3 的流動後，再後退一步觀看整體圖像，能看到一個大的流動感。

　　讓視線從較大的一邊流動到較小的物體上，雖然物體間也會有視覺上的流動，但這裡讓我們可知道視線也可以從空無一物的背景，轉移到物體上。

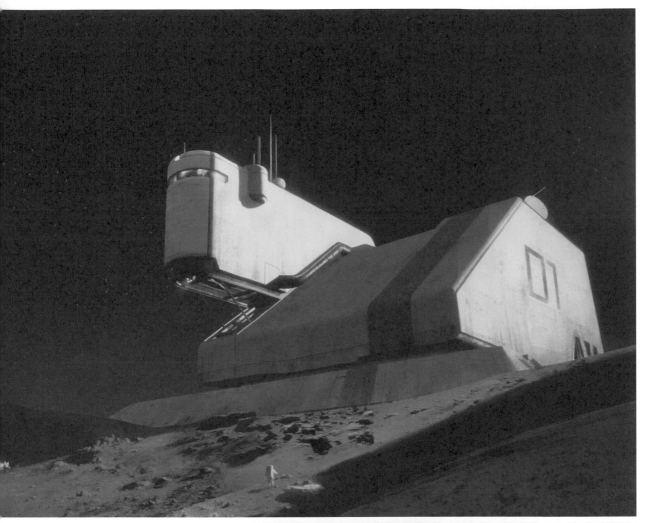

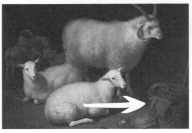

視線從大且明亮的羊身上，
移動到紅色的布。

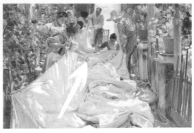

視線先注意到大的物體後，
再朝人們集中的方向看去。

視覺平衡

　　好看的設計，通常擁有均衡的視覺比例：左邊有明亮又大的物體時，右邊就會有小又暗的物品，如此，才能達到視覺的平衡，使畫面更和諧好看。接下來，我們就來了解更多有關「視覺平衡」的基本原理。

亮又大

暗又小

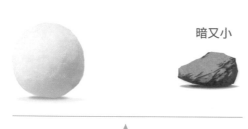

　　試著想像一個大雪球和一塊小石頭，雖然大小不同卻能在水平上維持平衡，是因為：雪球密度低所以即便面積大也很輕巧，而石頭密度高因此即便面積小也很沉重。我們就用這個道理，來說明視覺平衡的原則吧！

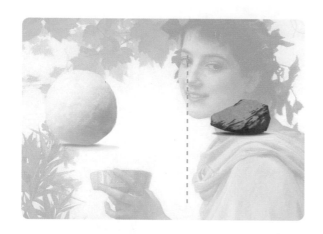

　　眼睛在看到明亮的物品時會覺得它很輕，反之，看到深色物品時會覺得它很重。因此，用左圖標示的圖像套用在上述原理，就能找出視覺平衡的關鍵。

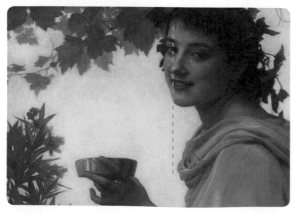

　　現在將雪球跟石頭的圖示移除，替換成背景與人物的大小、明亮；是否有感受到大又明亮的背景，與小又暗的人像之間的平衡呢？

輕巧的感覺：
亮又大

沉重的感覺：
暗又小

從大自然中學習視覺平衡

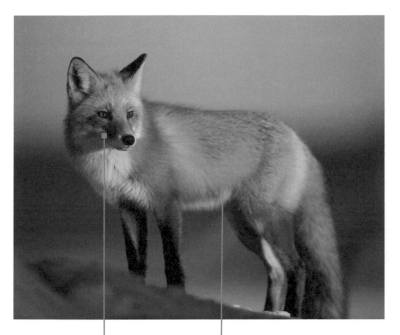

從左圖的狐狸中，能看出大自然中巧妙的視覺平衡。明亮柔軟的身體與小卻鮮明的眼鼻細節。再進一步探討，還能發現頭部分的細節，使得頭比身體的亮度暗了一些，構造出視覺上的美感。在這裡，它符合了面積小但相較下是暗，與大面積卻明亮的視覺平衡。除此之外，它也達到之後將提到的其他設計原理。

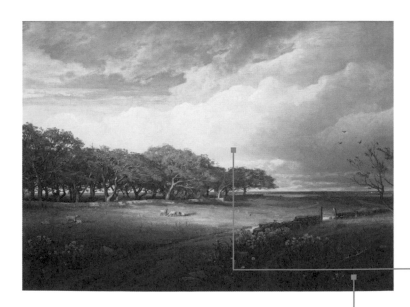

沒有人物的圖像，也能達到視覺平衡嗎？布滿明亮雲朵的遼闊天空，與有點暗又小的草地形成上下的視覺平衡。這時，如果天地一樣明亮或是一樣陰暗，反而會因亮度過於接近，而無法明確地區分出是以天空或以草地為主題。

明亮對比

視覺平衡是指不同的大小形體，透過視覺上的操作達到平衡的狀態。如同前面提到的大雪球與小石頭，就是利用色彩的明亮度*達到視覺的舒適與美感。

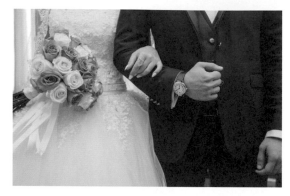

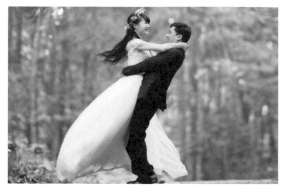

以構圖形式來看，上方為看似左右對稱的圖像，但實際上右邊的深色會更吸睛。

女性所在位置為明亮、較寬的地方時，與男性所處較暗、較窄的空間，形成了視覺上的平衡。

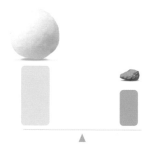

若圖像的面積大小相似，則視線會朝明亮度較強的地方看去，因此會有點朝右邊傾斜的感覺。

儘管圖像的面積大小不同，但根據明暗度差異，能帶來視覺平衡的和諧：較小的右側明亮度較低，因此左側需要以高明亮度且面積較大的形體，如此，不僅有視覺平衡，也能營造好看、穩定的感覺。

*「明亮度」是指物體或範圍的明暗程度。明亮度高時，代表此物體或範圍的色彩明亮；明亮度低時，則表示該物體或範圍的色彩較暗。

柔和與銳利

除了明暗度，也可利用其他方法達到視覺平衡。以下，將教各位如何讓圓形柔和的屋頂，與尖銳黑暗的窗戶看來更加協調。在這裡，也會一併使用到前頁所提的明亮度概念。

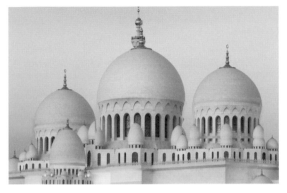

屋頂跟拱形窗大小相似，視線會自然地往較暗的窗戶看去。

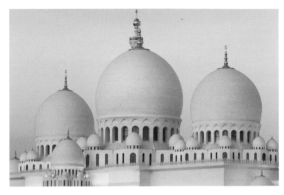

為了平衡視覺，將屋頂範圍調大、拱形窗調小，如此一來，視線便會先看向柔和的屋頂，再看向陰影較強的拱型窗。

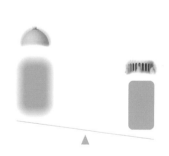

柔和的屋頂跟銳利的拱形大小相似，因此視線會先看向對比較銳利的拱形窗。

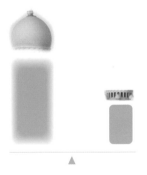

即使白色的屋頂面積較大，但因為它使用柔和的陰影調和，所以能與較小且對比銳利的窗戶，達到平衡。

單純與複雜

眼睛比你想像中還要單純;事實上,我們的視線很容易被「亮」或「暗」的地方所吸引。為此,只要善加利用這個「細節」*,就能輕鬆呈現視覺平衡,做出好看的設計。

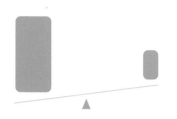

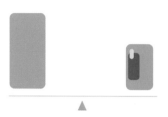

大小不同、細節差異也不大的話,我們視線只會注意到一處。

在較小的一邊增加較複雜的細節,便能提高視覺上的強勢感。因此,雖然左側的筆電面積大且亮,但只是單純的圖形;反之,右側面積小卻有著複雜的構圖,所以能吸引目光。

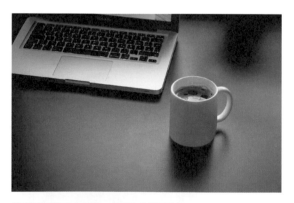

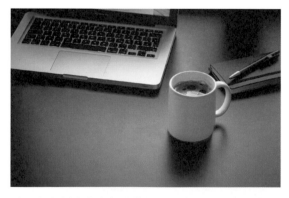

筆電體積大又暗,杯子小又單純,導致視覺上的不平衡。

除了在右側空白處加上筆記本和筆,增添細節外,筆的歪斜擺放方向,亦將視線引導至明亮的杯子,使整體畫面更加和諧。

*「細節」是指其對比程度與周圍環境相比,有急劇變化的小區域,例如:衣服上的鈕扣或領帶,與整件衣服相比,就是細節所在。

離中心越遠，重量越重

　　視覺平衡就如同真正的天秤般，能根據圖像中的物體其距離中心的遠近，來調整平衡：物體離中心越遠，重量越重。我們可以透過下方兩張圖片，來了解這個概念。

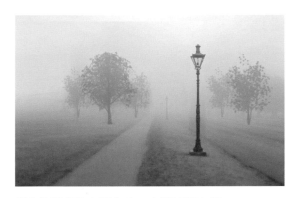

所有物體都往右邊集中，左邊明顯空蕩。

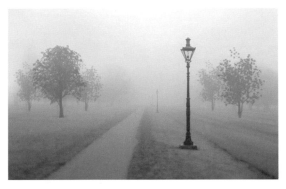

放置幾棵大樹在左外側，就能與右邊雖小卻有強烈明亮度的路燈，達到視覺平衡。

　　左邊樹木太靠近中心時，會使有強烈明亮感的路燈主導重心，造成畫面往右偏的感覺。

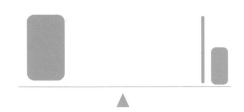

　　將大樹往左外側移動，遠離畫面中心，便可以跟小且明亮度強的路燈做互補，達到視覺平衡。

長方形與圓形

　　即使面積、明亮度、顏色相似，依照形狀的特色，在視覺上也會有不同的重量感；各位不覺得十分有趣嗎？長長的長方形因為其長度，而容易有吸引視線流動的特性；而與之相反的形狀：圓形或圓柱形，則由於沒有稜角，連續連接而成象徵著完美。順帶一提，由於太陽為圓形，所以圓形也經常被用來象徵明亮。為此，圓形會比其他形狀來得更容易吸引視線。

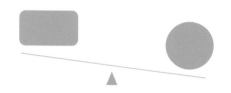

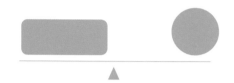

在相同面積但形狀不同的情況下，長方形的視覺刺激會比圓形來的小。

為了平衡長方形與圓形，長方形必須要有一定的長度，才能有流動的效果進而達到與圓形相同的重量感。

當相同比重的兩個圖形相連時，陰影豐富的圓形會比較吸引目光。

為達到視覺上的平衡，將四方形的面積拉長後，與圓形的組合便更加調和。

水平與垂直

　　長方形可以水平或垂直擺放。若是水平擺放，則會讓視線從左至右的水平流動，無法引起太多視覺刺激。反之，如果是垂直擺放，則會有阻擋視線流動的特性，給予視覺上較強的刺激感。這就是為什麼即便再多的水平擺放，也不會比少量的垂直擺放來得吸引人。

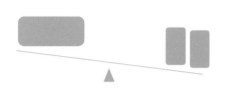

即使兩個圖形在物理上的面積相同，但垂直擺放的長方形，會比水平擺放的長方形，有著更強的視覺刺激。

為了要達成水平與垂直間的平衡，必須要增加水平長方形的面積大小。

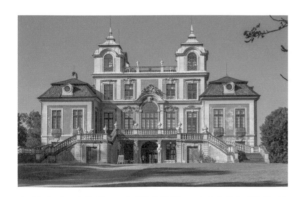

即使左右垂直的四方形建築物，不是主要建物核心，但由於其垂直的形式，會最先被注意到，進而造成中央的水平建築物沒辦法撐起它的主要角色，無法令人留下深刻的視覺印象。

在帶給人水平感覺的四方形主要大建築物中，加入2～3個垂直高塔，如此，大型主體跟小型高塔形成了視覺平衡。此外，明亮的白色外觀跟面積較小的深藍色屋頂，也互相完美調和。這棟建築物的水平與垂直、亮與暗、寬與窄的空間配置，令人印象深刻。

色彩均衡

誠如先前提到的,當兩個物體的明亮度不同時,可以透過調整面積製造平衡;這個原則,同樣適用於色彩。比起大幅改變構圖、畫面中的物體大小,有時只要適當地調整色彩的亮度、彩度和色相,畫面就能變得更加自然好看。

色相:350　色相:220
明度:60　明度:60
彩度:80　彩度:80

當紅色與藍色的明度、彩度相同時,紅色在視覺上會比較強勢。

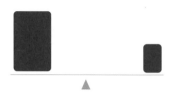

色相:350　色相:220
明度:90　明度:60
彩度:90　彩度:80

提高紅色的彩度、明度之後,兩者在視覺上達到了平衡。

紅、藍色的明度、彩度相同時,紅色不僅看起來比較混濁,也會造成藍色有混濁的感覺。

紅色雖比藍色的明度、彩度都高,但在視覺上起了平衡作用。

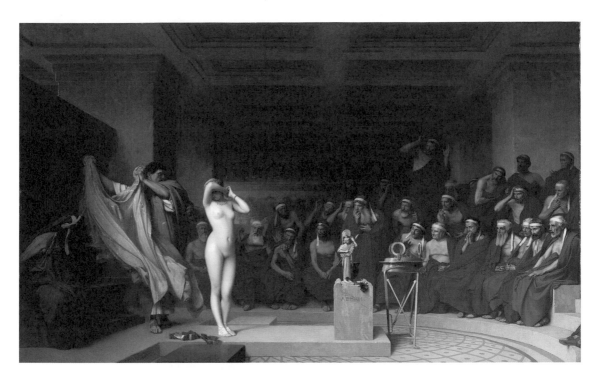

▲

紅色給予的視覺刺激較強，
一般而言不適用於背景。但
在這裡，則是為了凸顯明亮
皮膚的女性，而大膽使用了
大範圍的紅色。

色彩平衡的反轉

　　這幅畫作以暖色為主，聚焦在冷色上；
背景的紅色雖搶眼，但雪白皮膚的女性更加
吸引視線。

　　暖色系與冷色系的搭配，是最吸睛的組
合。我們的眼睛很容易看到、察覺顏色的變
化，因此，這裡的紅色和藍色增加了兩者間
的對比。而上圖中使用許多紅色，其目的在
於想強烈地吸引視線。但畢竟紅色是配角，
有可能稍不注意就會壓過核心人物的女性，
於是，聰明的畫家便將女性的皮膚顏色調
亮，再把左側人物身上的紅色調暗，就很明
確的表達出這幅畫的重點和主題。

　　這是一幅完美呈現視覺平衡的好作品，
我們能從中學習到顏色對比、明亮度對比、
複數與單數對比等設計原則。

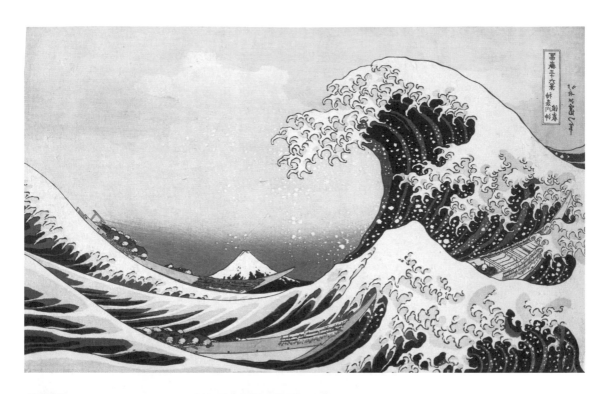

使用細節製造平衡

　　當沒有特別主題或焦點時，可利用細節配置製造平衡感：將類似的圖案聚集在同一處，並將圖案更複雜化。另一處，則亦使用相同圖案，但細節較少。例如上方這張圖，左邊緩和波浪的面積雖較大，但因為右邊波浪的細節較多，所以即便右側的面積較小，亦能達到視覺平衡。

利用流動與靜止達到左右平衡

　　主要以四方形所呈現的流動圖形，給予這張圖像一個基本秩序的構圖；這就是為什麼它在這張圖中被連續使用，占有大部分面積的原因。然而，這時放入一個靜止這個秩序的圓形與之調和，使整體構圖更加穩定。即使這個圓形所占面積小，但當其運用細節來增加明亮強度時，就能與這個大而長的四方形抗衡。

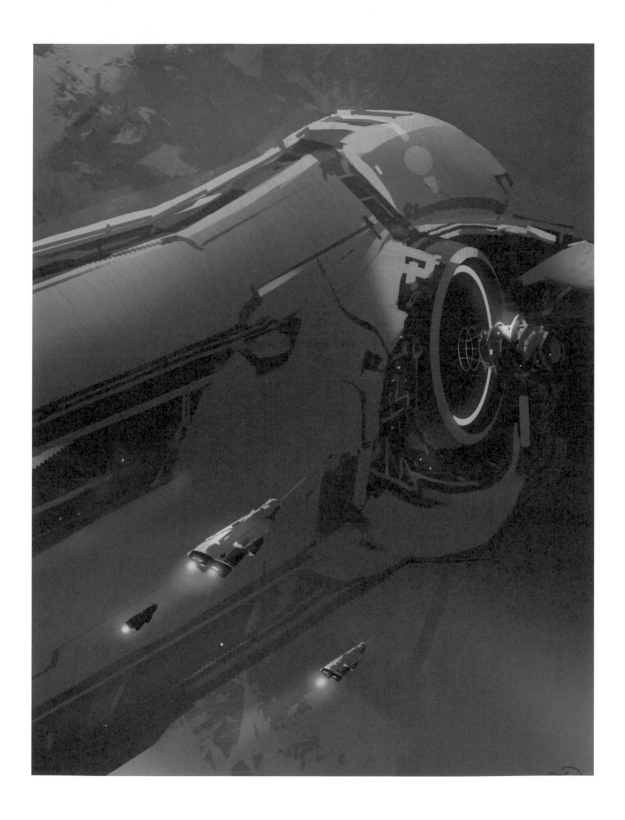

平衡要素的綜合應用

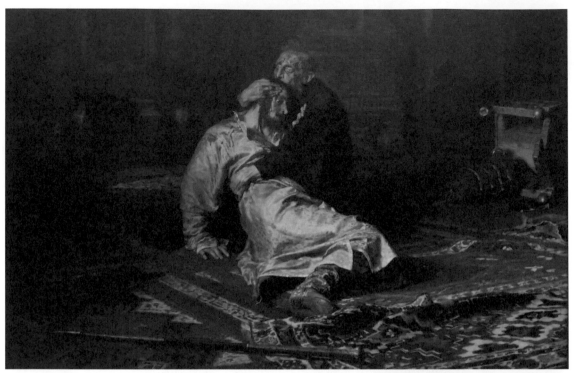

這是一幅好作品,其除了左右對稱外,
亦恰當地運用顏色表現了上下對稱。

風格雖不同,但只要冷暖色調搭配得
當,也能創造舒服、好看的圖像。

① 色彩平衡:背景的牆使用冷色系
的藍色,有內凹的效果,增加空
間感。而雖然前景人物的紅色和
地板相同,但是在他的腳上,刻
意使用藍色,不僅與地板形成對
比,也呼應背景的藍色,使整體
畫面更加和諧。

② 後面背景的模糊處理,跟前景的
鮮明細節形成平衡。

③ 後面背景的單純設計,與前面人
物的複雜細節,相互協調,使整
體更平衡。

複雜構圖

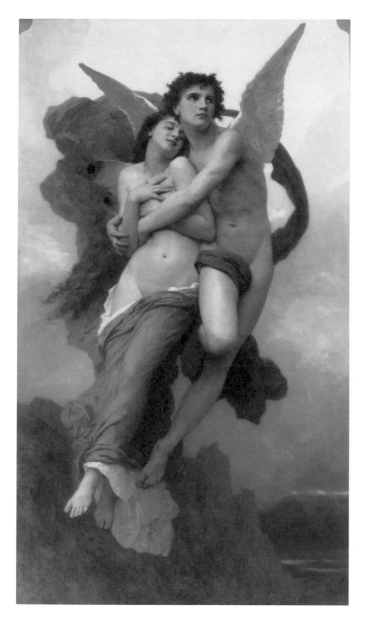

男女姿勢要如何設計，才能和諧優美呢？必須要互相給予對方影響，方能達到視覺上的平衡效果。

首先，各位可以看到女性形成一個橢圓形，而男性則是以包覆橢圓的姿態，使兩人形成略微彎曲的流動畫面；而各自的橢圓與彎曲線條，創造出靜止與流動的平衡。

其次，是複雜與單純的平衡。身體被摟住的女性其手部線條，比男性來得複雜許多：男性只有伸長手臂將女性抱住，以此避免構圖過於複雜。總的來說，可以看出體型較小的女性和體型較大的男性，彼此各自在視覺上使用了複雜與單純，創造出平衡感。

▲
橢圓形與彎曲線條的平衡

▲
女性比男性的姿勢更複雜，
成功營造視覺平衡。

單一和諧

　　看了這麼多範例之後，各位對於視覺平衡的要素掌握，是否更加明確了呢？現在看看以下這兩張圖，看看自己能否找出其中平衡的關鍵呢？

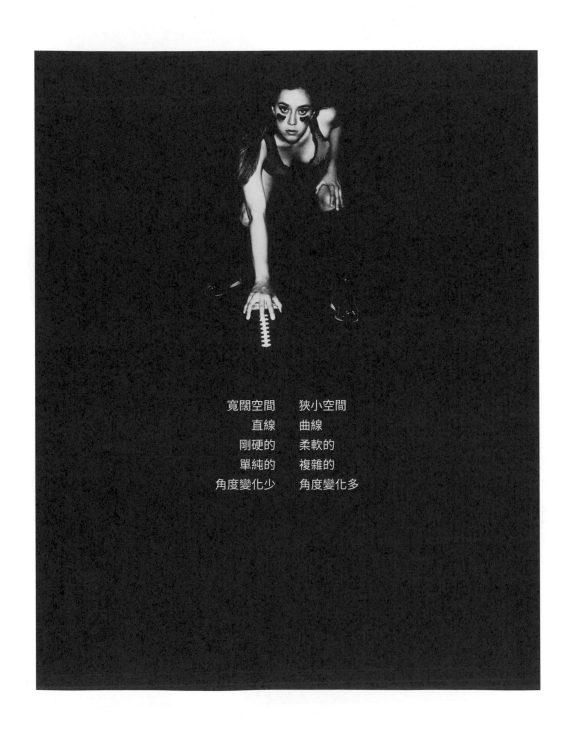

寬闊空間　　狹小空間
　直線　　　曲線
　剛硬的　　柔軟的
　單純的　　複雜的
角度變化少　角度變化多

相互和諧

　　下方這幅作品，能看出畫家精心安排的每一個平衡細節。首先，最顯而易見的是一男一女的服裝差異：單色生硬的連續四方形和女子柔和獨立的圖案形成對比。其次，轉頭側臉的男子後腦是畫面中唯一最單純之處，而這時焦點在於旁邊臉部被細緻描繪的女子上。另外，男子全身都包著衣服，僅露出女子肩膀、手臂和腳，營造出遮蔽和露出的對比。最後，下方的綠草，則是用來與人物們身上的黃色形成對比，營造色彩平衡。

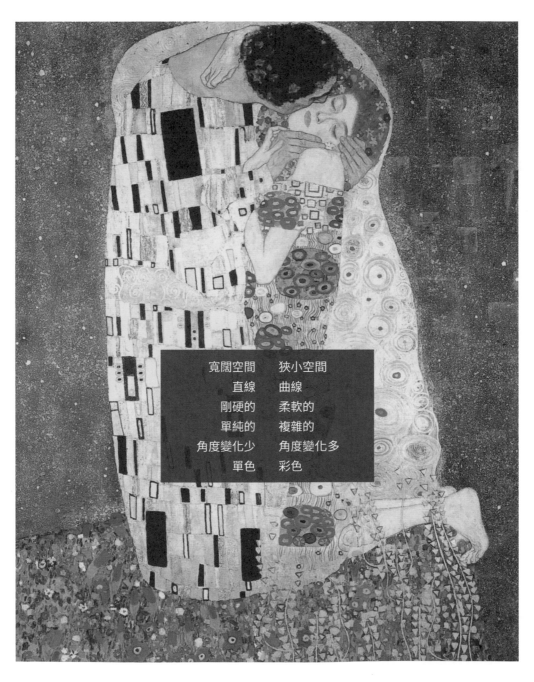

寬闊空間	狹小空間
直線	曲線
剛硬的	柔軟的
單純的	複雜的
角度變化少	角度變化多
單色	彩色

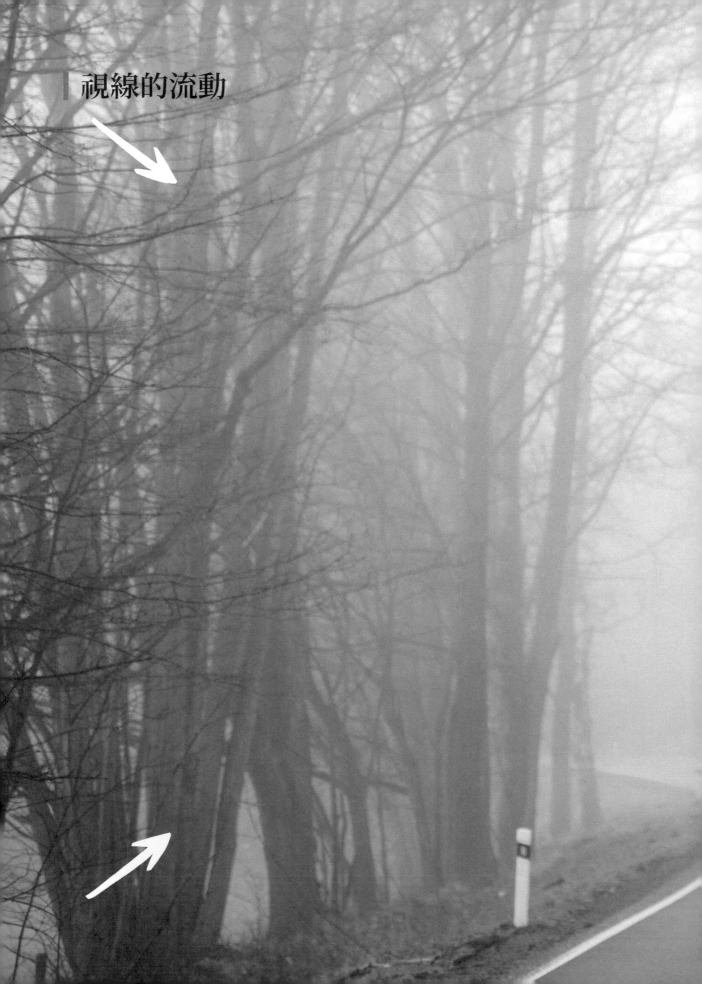

視線的流動

眼睛習慣從大看到小

　　若想讓眼球隨著畫面移動視
線，創造有趣的視覺經驗，就必須
有大小的對比安排。這個道理，就
像我們在看自然風景時，很自然地
會從大樹看向小樹一樣。

從左到右移動

　　欣賞圖像和看書本、閱讀文字時一樣，大部分都是從左到右進行，這種視線流動的習慣性，對於視覺左右平衡以及對焦位置的理解，有很大的幫助。爲了理解這個方法，各位不妨想想看原始人的生活習性。原始人爲了生存，必須時常觀察周遭的自然環境，特別是天氣變化、生態變化、看太陽的位置來決定是否進行相關活動等。其中，了解太陽何時升起、日落時間的週期性改變，特別重要。

日出時間固然重要，但日落後無法進行耕種或狩獵等活動，因此知道日落的時間更加重要。而原始人們若想要知道何時日落，就必須觀察太陽的方向與高度。總的來說，爲了生存所衍生出觀察太陽的習慣，成了人類視線流動的法則；當中，更有趣的是日落時看到的夕陽成了美麗的原理：幾乎所有人都會被夕陽之美所吸引。

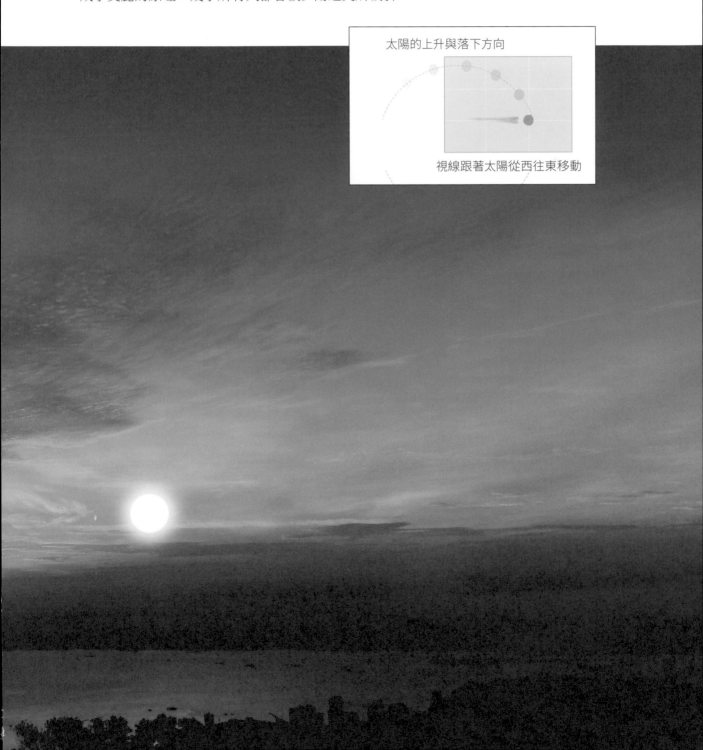

太陽的上升與落下方向

視線跟著太陽從西往東移動

隨著視線流動，所產生的不同視覺強度位置

爲什麼畫家和藝術家，特別喜歡描繪或拍攝夕陽呢？讓我們來一探夕陽究竟有什麼魅力吧！

夕陽，是指太陽下降到地平面之下的這段時間。事實上，這個稍縱即逝的美麗，有著許多視覺平衡上的細節變化。

色彩平衡

當天空的藍色逐漸變成紅色時，會營造出冷暖色彩的奇妙和諧。尤其，當藍色多於紅色時，看起來更漂亮。因為冷色調的藍色，必須占有比較大的面積，才能與面積小就能帶來強烈視覺刺激的紅色，達到平衡。

亮度平衡

這時，部分的天空比地面來的暗，因此很容易讓視線從上往下看去，並讓視線停留在地面。為什麼呢？因為地面比天空有著更多細節，容易抓住目光。

時間的流動 　　　　夜晚

月光能量較微弱，無法跟太陽能量相比，因此很難和白天一樣製造強烈的視覺刺激。

豐富的明暗

在白天或夜晚的風景中，明暗的對比小於日落時刻。因為白天的亮度太高，無法給予太多的明暗視覺對比，而夜間則是光線不足，不容易觀察或描繪物體。因此，夕陽時間，強烈的陽光和漸漸變暗的天空，能製造出強烈的明暗對比，比任何其他時間都更吸引人的目光。

黑暗的餘輝

夜幕降臨，天黑了，感覺就像音樂或小說的終結。而這也是讓人們覺得一日結束，好好休息的方式，有時能塑造意外的美感享受。

視覺
強度高

視覺
強度低

視覺
強度低

清晨　　　　　　　白天　　　　　　黃昏　　　　　夜晚

清晨跟黃昏一樣，偏冷色的天空跟紅色形成對比鮮明的極端畫面。然而，焦點的太陽在西邊所以很難表現出最大的視覺流動。

大白天的風景沒有鮮明的色彩對比，因此，在視覺上的刺激會比清晨、黃昏來的少。此時，太陽高掛天空所以能看到的陰影也較少；少了陰影的幫助，就少了立體感，造成整體視覺單一無趣。

一日當中色彩和明暗對比最鮮明的，便是日落時刻的夕陽。

上下、左右對稱的美感

　　各位看到海洋、河流、湖水的水面，照映出天上雲朵或山脈的風景時，覺得景色十分漂亮，對吧？不僅能看到雙倍的美景，也能看到上下顛倒的樂趣；為什麼會覺得這樣的圖像美呢？因爲折射的結果，不但製造一種對稱的平衡，也同時把複雜和簡單、形狀和色彩的和諧，也一併完成了。

　　現在，就讓我們從上下、左右的對稱性，來深入了解視覺平衡的方法吧！

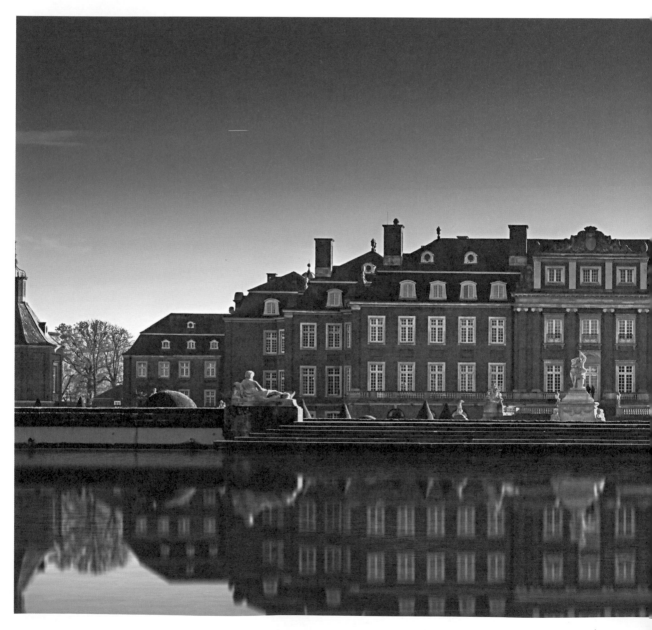

完全對稱平衡，是最容易做到的簡約之美，也是視覺最容易接受的一種美感形式。而非
對稱平衡，則是透過空間變化或明暗對比，創造視覺美感的另一種方法。事實上，好作品通
常都是非對稱平衡的，如此，作品才不會顯得單板無聊、毫無生氣；另外，以非對稱平衡的
方式創作，也能激發更多想像力，和施展藝術家的創作技巧。因此，了解非對稱平衡的設計
原則，對於閱讀圖像能力的提升，相對非常重要。

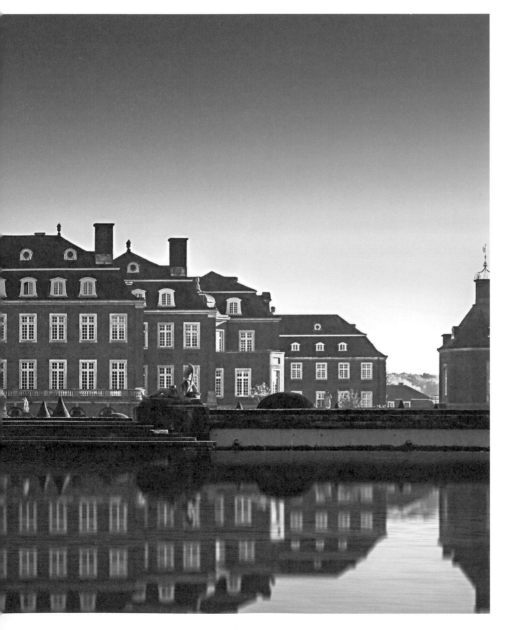

上下完全對稱平衡

上下非對稱平衡

左右完全對稱平衡

左右非對稱平衡

上下非對稱平衡

在分析藝術家風景名畫，或風景照片結構之前，請各位先想像一下，一般人看著平凡風景時的模樣。假設他正在看著視覺強度最高的夕陽，以一般成人的高度，多半會看著正面的上半部，而不是往上或往下看。而在這個位置的高度架設相機時，大部分拍出來的照片都是大範圍的天空，和小範圍的地面。正因如此，所以當我們看到類似構圖的畫作和照片時，會覺得最好看，因為這樣的構圖和我們的視覺經驗最接近，看起來最親切的緣故。

同理可證，不同的物種都是以它們眼睛最自然的高度和視野，去觀看這個世界；而當中，有不少人類無法感受的美麗新標準。

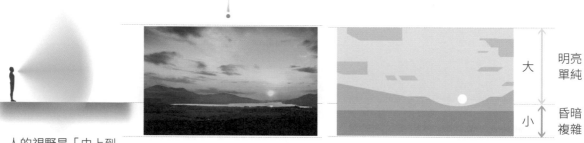

大 | 明亮
單純

小 | 昏暗
複雜

人的視野是「由上到下」觀看，因此會看到大範圍的天空，和小範圍的地面。

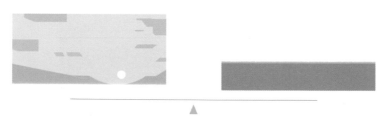

空間大小雖不同，但視覺強度大小均等。

在非對稱空間中，明亮度和大小是和諧的。

左右非對稱平衡

　　這麼美麗的夕陽，難道沒有辦法利用繪畫或照片，表現出它燦爛的一瞬間嗎？誠如上一篇所提到的，考量視線流動的方向，只要將太陽稍微右偏，就能引導視線從左往右看，再製太陽的運行路徑，如此，即便不是真的在夕陽時刻拍攝，人們看到了也會被喚起觀看夕陽時的視覺記憶。

　　如果想要加強這個視覺，可以在畫面左側加上形狀簡單的山巒或雲層，而右側則加上細節更複雜的形狀。如此一來，即便左右的天空範圍不一，也會因為複雜和單純的調和，使整體畫面看起來穩定平衡。

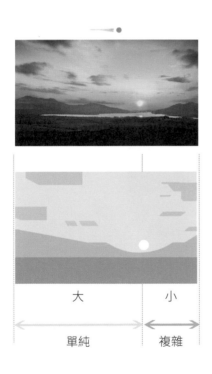

大　　　　　小

單純　　　　複雜

左邊雖大但細節較少；右邊雖小但較複雜，
因此兩者能維持均衡。

利用細節對比，就能輕鬆達成
非對稱的平衡關係。

上下視覺平衡的三種空間比例

均等面積對比

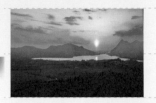

以水平面為基準,是以眼睛高度位在地面時所表現的構圖。這時眼睛看到的天跟地為均等的上下兩半。

高面積對比

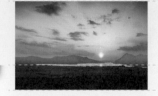

以人眼高度看出去的景色,其構圖大多為 70:30 的畫面。

極端面積對比

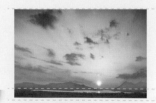

以高視角觀看時,畫面會是天空所占的面積極大,而地面範圍極小的構圖。

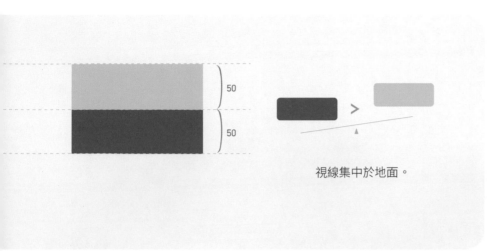

視線集中於地面。

50：50 空間比例

由下往上觀看風景時，視線容易被大範圍充滿細節的地面所吸引。若出現這樣的構圖，就表示這件作品所強調的重點，是地面的細節。

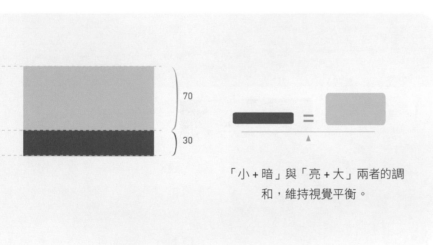

「小＋暗」與「亮＋大」兩者的調和，維持視覺平衡。

70：30 空間比例

一般而言，人們會以眼睛的高度來觀看，這時水平面上方占 70%、下方占 30%；這樣的比例是人類看起來最舒服的構圖。因此，若作品中的風景構圖不是這樣，我們便會覺得不舒服，或是哪裡感到不對勁。

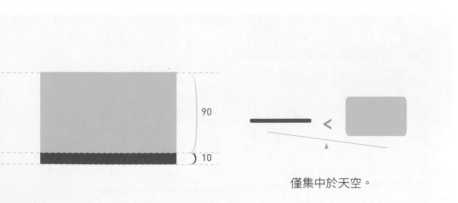

僅集中於天空。

90：10 空間比例

類似鳥類在高空中俯看風景一般，這時天空的範圍會占有相當大的比例，而地面則是小到不太有存在感。

50：50 空間比例

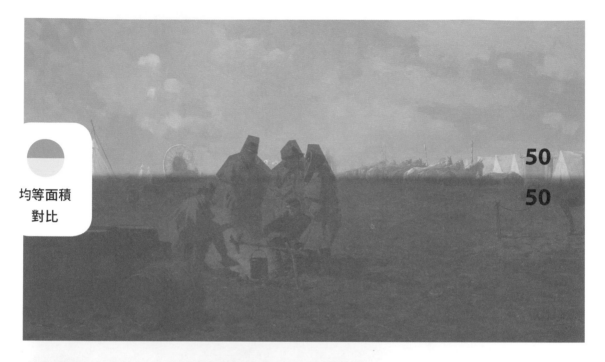

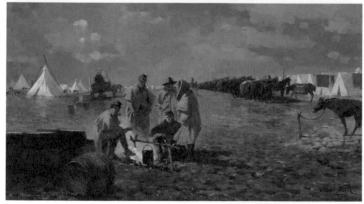

均等面積對比

50
50

角色與背景的區分感較弱

以水平線為中心，用50：50的空間比例構圖，並不是強調主題的好方法。儘管人物的細節相當吸引人關注，但地面和人物的明度相似，無法有效呈現對比，反而使人物被地面給吃掉。

此外，這樣的由下往上的視角，是一般人較少有的視覺經驗（例如：成年人坐在馬車上故意低頭看，或者小動物仰頭看）。為此，在欣賞這類構圖時也就不容易引起共鳴，較難達到好的審美經驗。

70：30 空間比例

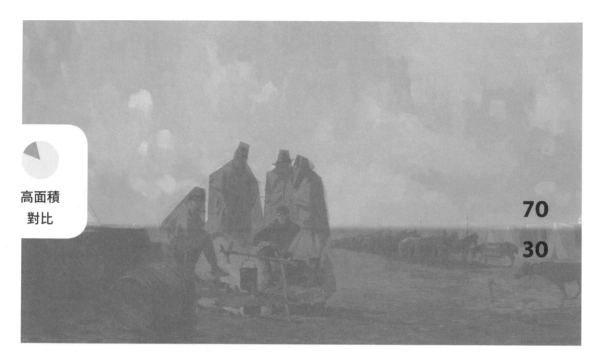

高面積
對比

70

30

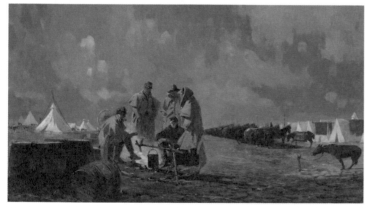

角色與背景分離，不會相互影響

與 50：50 比例的作品相比，水平線稍往下，能感受到視線從廣闊天空往地面的移動感。此外，70：30 比例最大的好處，是人物們的顏色，並不是與背景相同的暖色系，因此能明顯區分人物和背景，避免相互影響。

順帶一提，在廣闊的藍色背景前，放置穿著暖色系的人物們，是最能凸顯人物的方法。因為這兩個顏色為對比色：兩者不會互搶主角，又能相互映襯，平衡視覺。

70：30 空間比例

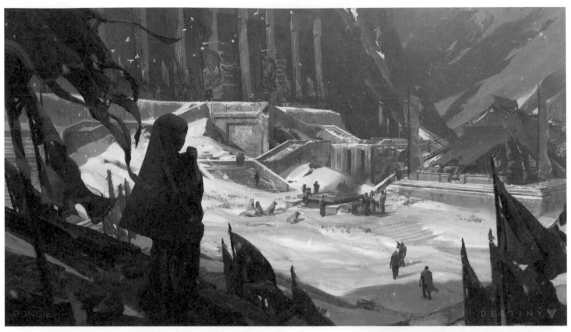

　　構圖時，不一定要刻意區分出水平線、建築物或自然物；善用明暗對比，也是一個好方法。

　　眼睛受到明暗對比的刺激，會自動畫分出空間比例出來。例如：上圖可以看到深色的人物和旗幟，大約占了整體面積 30％，而剩下較亮的背景占了 70％ 左右。如此，這件作品就以左右 70：30 為比例的原則，達到了協調的視覺平衡。

較遠的　　　　　　　較近的
明亮背景　　　　　　暗色區塊

70：30 空間比例

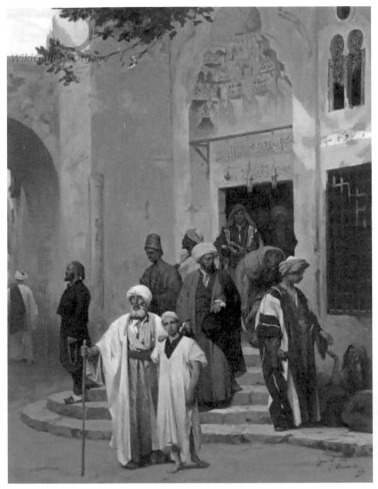

　　明暗對比除了能用來區分左右、前景和背景的空間分配之外，也可以用來處理圖層*。

　　在明亮的建築物中景圖層中，穿著深色衣服的角色們，占了該圖層約 30％ 的範圍大小，使得整體畫面達到了良好的明暗平衡。

明亮背景與穿著明亮衣服的人們

穿著深色衣服的人們

*圖層，是指由許多層次堆疊而成。背景圖中前面站著人，後面有建築物時，那麼可把人視為前景圖層、建築物為中景圖層、較遠的雲朵則是遠景圖層。

70：30 逆面積空間比例

逆面積
對比

一般常見的畫作都像是大白天的風景畫：明亮的空間占絕大部分，少部分爲深暗空間。反之，若想呈現夜晚，就是大部分是黑暗的，少部分出現些許明亮。

然而，如果發現畫家不是因爲特意想呈現白天或夜晚，而是刻意顛倒明暗比例，我們就會將之稱爲「逆面積對比」。

這種作法，不需要改變原先的構圖或設計，只要將明暗對比顛倒配置即可，例如把背景顏色加深調暗，部分前景加入一些明亮空間，就能營造出逆面積對比的視覺平衡。

有「光影魔術師」之稱的林布蘭，其作品以逆面積對比爲特徵而名。一般而言，畫家會以明亮背景爲主，再把人物加深，凸顯對比。但林布蘭則是把背景變深，人物調亮。如此一來，就會產生在黑暗中以強烈明亮表現的逆面積對比，塑造鮮明個人特色。

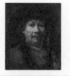

Self-Portrait, oil on canvas, 1652. Kunsthistorisches Museum, Vienna

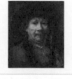

Self-portrait, Vienna c. 1655, oil on walnut, cut down in size. Kunsthistorisches Museum, Vienna

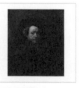

Self-Portrait, 1660

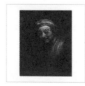

Self-Portrait as Zeuxis, c. 1662. One of 2 painted self-portraits in

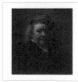

Self-portrait, 1669.

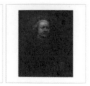

Self-portrait, dated 1669, the year he died. National Gallery, London

90：10 極端面積空間比例

既不是 50：50 也不是 70：30，90：10 的極端面積對比空間分配，並不常見，多半用在靜止、高貴的感覺表現中。使用極端面積對比時，要把被拍攝物體放置到最小，才能顯現出其本身的靜止與高貴。

這張圖，爲鑽石廣告的圖片。鑽石是少數極度珍貴的礦石。若將它放大呈現，就無法呈現出「稀有」、「高貴」、「珍貴」的情緒感受。因此，此圖採取這樣的構圖，可說相當優秀。另外，以極端面積對比拍攝，亦能拍出物品微小、脆弱的氛圍，帶給人靜態、平穩的感覺。

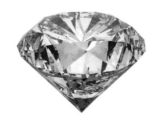

隨著不同年齡的設計變化

其實不用爲了看珍貴的藝術品跑去美術館,在我們的生活中也有許多了不起的美麗事物,諸如:自然的空氣、水、植物等。事實上,在這些尋常事物中的,都有美和設計的原理存在。

爲此,或許了解生活周遭自然與人類身體的比例概念,就是培養美感與鑑賞能力的最佳方法之一。

現在,我們將依照人類的不同年紀變化,從人體的頭部、身體改變,來學習藝術發展與基本設計原則。

嬰兒

均等面積
對比

強調重點的設計
嬰兒的五官比成人小,眼鼻口的間距也較近。因此,必須讓眼鼻口看起來大一些。

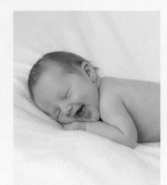

成人

高面積
對比

強調均衡的設計
重點是讓成人肌肉發達的部位,與柔軟的部位相互調和,達到平衡。

老人

極端面積
對比

強調輔助的設計
在肌肉退化的老年人身上,可以看到散布著細小的皺紋和斑點等細節輔助出現。

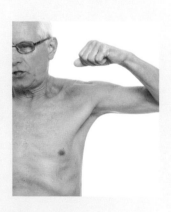

長與寬的差異並不大。

均等面積對比設計

　　身體部位皆大小相似的時期。從基本的圓形卵子成長發展而來，長寬比例差異不大。

最佳的長寬比例，差異也最顯著。

高面積對比設計

　　成人之後才能看出高面積對比，這樣的長寬比例，也是一生中維持最長的階段。

長度雖與成年時相同，但整體分量變小。

極端面積對比設計

　　成人後骨骼與肌肉的成長達到巔峰，但隨著年齡增加、老化後肌肉量減少，比例會轉變成強調長度的纖瘦形態。

頭部與眼鼻口的比例關係

人類的眼鼻口，爲什麼會隨著年齡變化而有比例上的不同呢？依照身體自然成長的屬性來看，頭部如果長的比較大，則眼鼻口的特色就會被削弱。

反之，眼鼻口若比較大，那麼頭部就會失去焦點，只以眼鼻口爲視覺的重點表現。

神奇的是從嬰兒到成人、老人階段，在不失去平衡的狀態下，身體會自動調整頭部與眼鼻口的比例，漸漸地作出適當的成長變化。

現在，我們就用前面所學到的「視覺平衡」，來探討人類臉部與眼鼻口的成長變化和比例關係。

均等面積對比

強調重點的設計

嬰兒的五官比成人來的小，眼鼻口的間距較近，所以必須讓眼鼻口看起來大一些，整體才有重點。

高面積對比

強調均衡的設計

眼鼻口間距逐漸分開，不再是擠成一團而是有各自五官的細節。

極端面積對比

強調輔助的設計

眼鼻口與青年時的間距相似，但因肌肉萎縮後，明顯地減少了豐潤感，使得眼鼻口的影響力降低。

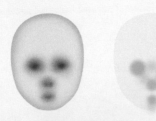

眼鼻口的形狀：圓形
對於臉部的干擾：幾乎沒有

臉部輪廓與表面細節較少，與柔
和的眼鼻口達成平衡。

眼鼻口的形狀：鼻子變長，強調垂直貌
對於臉部的干擾：骨頭長成後強調陰影

臉部與眼鼻口的關係達到完美平
衡，沒有特別偏向於某一邊。

眼鼻口的形狀：接近水平
對於臉部的干擾：因皺紋與皮膚的變色，
造成難以判斷眼鼻口與皮膚間的差異

遠看時，變色與皺紋會讓整體的
皮膚顏色黯淡，而眼鼻口則被皮
膚的明亮度擠壓，喪失存在感。

透過眼睛生長變化，觀察人臉比例關係

誠如我們先前所提到身體與臉部的比例一樣，眼睛也會隨著年紀改變，造成臉部整體比例的變化。

從背景看到人體，人體再看到臉部，最終的視線流動會停止在圓形的眼睛；因此，眼睛可說是人體最重要的焦點。

順帶一提，在大自然中，圓形只能透過太陽看到，或許，這也是為什麼當眼睛要成為焦點時，其形狀都是圓形的。

**均等面積
對比**

強調重點的設計
將之前臉與眼鼻口的關係代入後，臉為眼球、眼鼻口則為虹膜，嬰兒的眼窩較小所以虹膜看起來較大。

**高面積
對比**

強調均衡的設計
可用已達到均衡的臉和眼鼻口位置，預測出虹膜和眼球的比例。

**極端面積
對比**

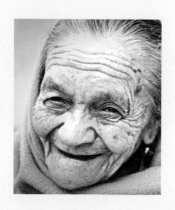

強調輔助的設計
眼皮下垂，較難看出眼睛的樣子。

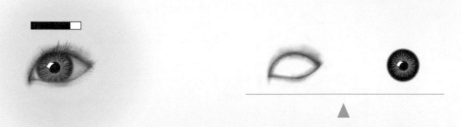

眼白被虹膜占據了絕大部分。此設計，如同眼鼻口
為主要焦點一樣，能透過重覆相同的結構來理解。

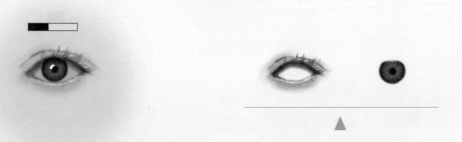

這時的眼睛大小，與虹膜位置是最均衡的狀態；虹
膜與虹膜外的部分，在視覺上達到得平衡。

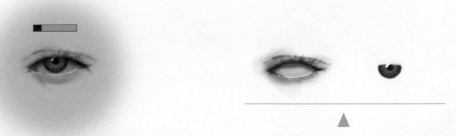

上眼皮遮住虹膜，下眼皮下垂露出眼白；這時的虹
膜，比嬰兒或青年時期來得明顯。

隨著不同年齡的色彩變化

明亮、彩度高的紅色調

均等面積
對比

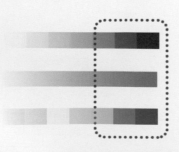

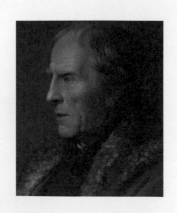

照片中的孩子們，能看出並沒有混合多
種色系，而是統一使用暖色調。

顏色、彩度、亮度全色域皆使用

高面積
對比

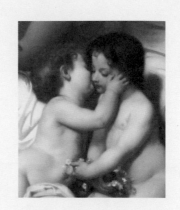

黃色系
紅色系
藍色系

成人的皮膚不僅只有暖色，還能看出冷暖色
混合，如額頭附近、顴骨附近和下巴附近。

昏暗、彩度較低的冷色調

極端面積
對比

照片中老人的皮膚，失去了紅潤血感，
帶點混濁與暗沉。

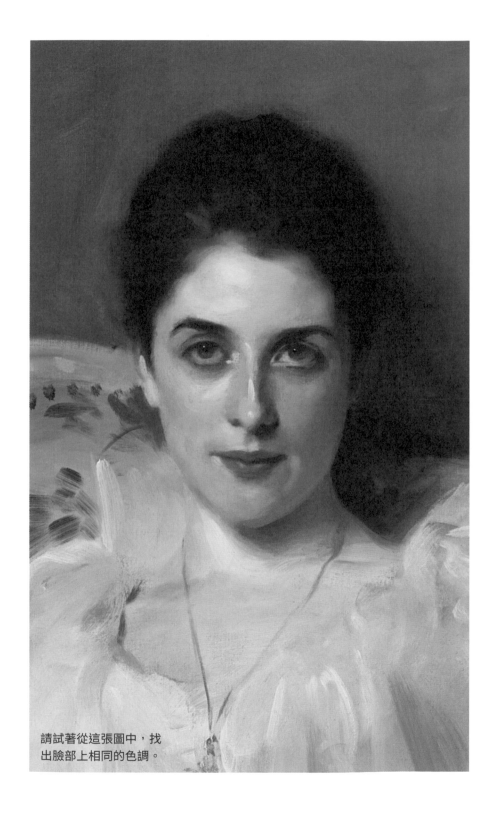

請試著從這張圖中，找
出臉部上相同的色調。

適合各年齡的商品設計原則

在了解不同年齡層的身體比例之後，現在，我們將以它爲基礎，擴展至商品設計原則。以下，將以皮夾爲例，歸納出適合各年齡層設計的商品。

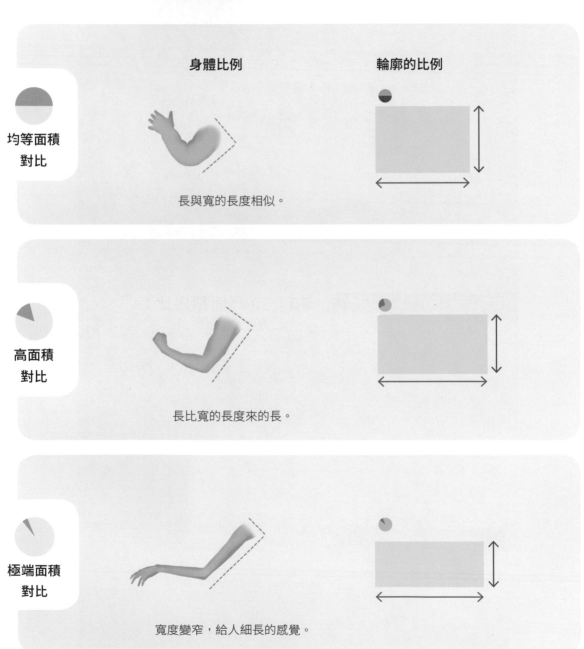

	身體比例	輪廓的比例
均等面積對比	長與寬的長度相似。	
高面積對比	長比寬的長度來的長。	
極端面積對比	寬度變窄，給人細長的感覺。	

1. 外型比例

外型，是傳達物品屬性的強烈視覺訊息；即使從遠處無法看到內部細節，也能透過所看物體的長、寬輪廓，來掌握相對應的適合年齡層。

50：50 均等面積對比設計

考慮到孩子的頭與身體大小，製作出整體比例與細節較均衡的設計。在未加上色彩前，是明亮度變化不大的均等面積對比設計。

70：30 高面積對比設計

類似成人的身體比例，產品的長寬比例也變成 70：30，給人一種成熟的感覺。

90：10 極端面積對比設計

如同老人身體般瘦弱、纖細的設計，這種極端面積對比設計，給人高貴、優雅、精緻的感覺。

2. 內部空間比例

　　挑選皮夾時，往往會比較注意外型的設計細節，話雖如此，皮夾內部設計也是需要被考慮的。各位可以從下方的剪影，來了解內部設計比例與面積比例的關係。這時皮夾的開合、四邊縫線、鈕扣等比例若能相呼應，就會無意間覺得這個皮夾十分好看，立刻想購入。

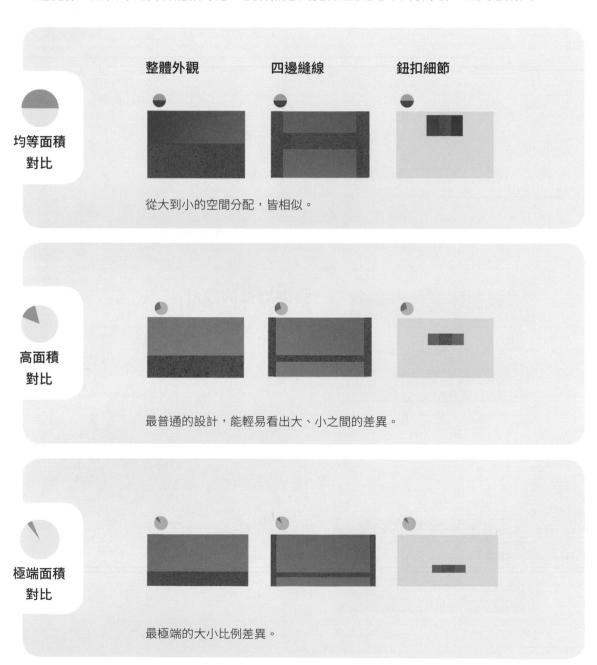

3. 顏色比例

　　產品的顏色，與外型、內部空間設計一樣，亦能依照比例進行搭配。越是接近 50：50 比例的產品，其用色和細節多且更大膽，以分散視線，而越接近 90：10 比例的產品，最會用深色或小細節裝飾。

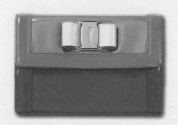

強調重點的設計

　　這個設計，彷彿把嬰兒的人臉比例置放在上面：扣環相當吸睛，如同嬰兒圓圓的雙眼，注視著我們。

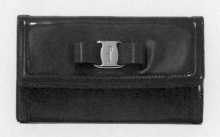

強調均衡的設計

　　主體和輔助細節，必須達到視覺上的平衡。這個皮夾的主體面積大、顏色和設計簡單；而輔助的扣環充滿設計和存在感，完美達成平衡。

強調細節的設計

　　這是能帶給人優雅氛圍的極端面積對比設計，重點是削弱主體，強調細節。

依動物大小，看不同的頭部與身體比例

　　如同人類的頭部跟身體有一定比例，動物們的身體和頭部也一樣會有比例變化。當頭部與身體的大小差異小時，會令人覺得可愛；反之，差異越大時，就越會有老態的感覺。

**均等面積
對比**

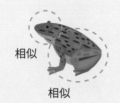

相似

相似

移動速度：快速　心跳速度：快速
壽命：短

　　為什麼會特別覺得小型動物可愛呢？或許是牠們的大眼、小手的緣故。事實上，牠們均等的體型和幼兒期人類的身體比例差不多。這或許也是為什麼，我們通常也會覺得嬰兒很可愛的原因。由此可見，這個比例原理，適用於想要設計可愛感的商品。

**高面積
對比**

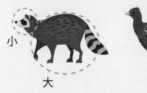

小

大

移動速度：中等　心跳速度：中等
壽命：中等

　　出現在當頭部與身體比例，比均等面積對比還要大時。而這樣高面積對比，在人類的觀點中會感受到如成人般的成熟感。在動物上，則多出現在體型不會太小、太大的中等動物上。

**極端面積
對比**

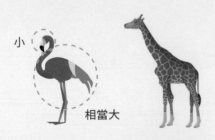

小

相當大

移動速度：緩慢　心跳速度：緩慢
壽命：長

　　頭部偏小的動物，其身體其他部位通常很細長，這類極端面積對比的動物們，視覺上的特徵為緩慢。左邊範例中的紅鶴雖然比陸地上的動物還敏捷，但在鳥類中卻是最慢的。

合適大小的設計定義？

　　現在，來觀察汽車的車體（身體）與車窗（頭部）、輪胎（手、腳）吧！如果車窗和輪子很大，這台汽車的整體就會看起比較可愛；反之，如果車窗和輪子偏小，整台車看起來就會比較高雅。很有趣吧！人體生長的比例原則，竟然能套用在這麼多的商品設計中。

強調主體的設計

　　整體外型與車窗、輪胎大小差異較小，這時就算車體略大，也能給人可愛的感覺。

強調均衡的設計

　　與整體外型相比時車窗、輪胎大小較小，座椅部分較小時會帶給人成熟的感覺。

強調細節的設計

　　與整體外型相比時，車窗、輪胎較小的車子，雖會讓人感覺較慢，但亦能帶給人安定之感。此外，細長的車體會令人聯想到大型動物的長身體或長手腳。

均等面積 · 高面積 · 極端面積對比
的設計特徵

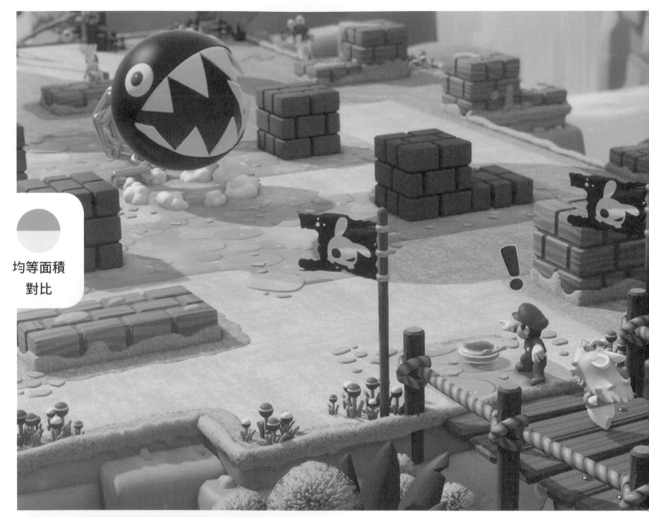

均等面積
對比

均等面積對比的設計特徵

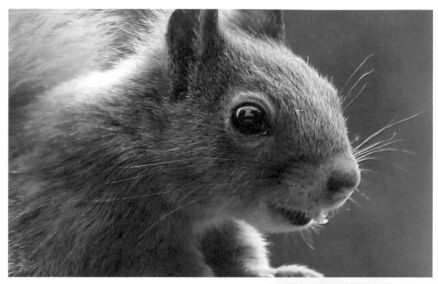

與兒童視覺感相似的設計

　　說到兒童用玩具汽車，各位應該會想到大的頭燈、大輪胎……等。然而，正確來說並非大輪胎，而是輪胎與車體的比例大小相似。

　　了解以上這些共同點後，就能知道孩子們為什麼會專注在遊戲畫面中了。因為除了類似比例的角色外，其他各物體或空間中，也都出現相似的比例，使他們從中感受到與自己相同的感覺。換言之，這樣的設計，最能引起他們視覺經驗上的共鳴。

1. 主要部位彼此的大小和比例相似。
2. 各部位之間的連結距離，也相似。

高面積對比的設計特徵

高面積
對比

最佳的空間對比為 70：30

　　「大又單純的輔助*空間」與「小又密度高的空間」，兩者相互調和的構圖，被稱為高面積對比設計；這是藝術家們經常使用的構圖設計。

　　以電影為例。滿心期待地去看自己喜歡的動作電影，若都是一連串的動作畫面，會令觀眾感到疲累，因此，電影剛開始時大都是比較平鋪直述，有趣但不會過頭；一直到電影中段高潮場面出現時，才會將動作畫面呈現到最大化。

　　這個法則被廣泛地運用在畫作或照片中：將單純的空間放大，小空間裡則表現核心重點。這樣最能呈現出藝術效果與美感。

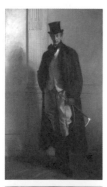
肖像畫中，最常出現 70：30 的背景與人物空間分配。

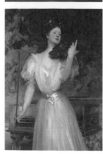
雖然和上圖一樣使用了 70：30 的空間比例，但不一樣的，卻是用「複雜背景」與「單純人物」。

*輔助：與主體相反概念的設計，是能讓眼睛休息的空間，且有助於突顯主體。兩者是相輔相成的關係，亦能彼此互補。

極端面積對比的設計特徵

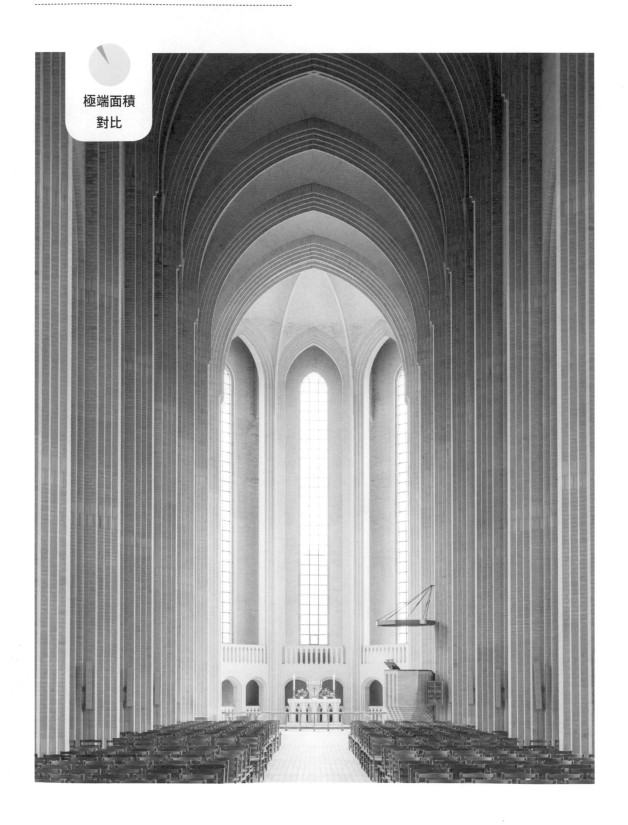

極端面積
對比

圖像的魅力，在於不用文字說明就能充分展現情緒。上面這張圖利用極端面積對比的表現手法：單純、大片的背景，搭配充滿細節與暗色的人物、枯樹和路燈；將簡潔與孤獨呈現的十分到位。

最極端的空間對比

　　當輔助與主體的大小差異，比一般面積對比的差異還要大很多時，稱為極端面積對比。值得注意的是輔助空間越大、越單純時，主體則要越小、細節越多才行。此外，也經常會使用明亮度差異很大的明暗對比，加強兩者的關係。

極端面積對比圖像
的關鍵字

巨大的

孤獨的

靜止

看美術史中的比例變化

從開始閱讀到現在,各位應該已經對生命進化或動物體型大小的比例變化之概念,略知一二了吧!事實上,這樣的比例變化在美術史的發展中,也不難發現。

現在,我們就依均等面積對比、高面積對比、極端面積對比的原理,依序觀察這些藝術品。各位將會發現,這樣的發展進程,竟與前面說明的人類身體設計的發展一致,相當有趣。

此為原始時代的作品。看似成人女性的雕像,卻有著能在孩童們身上看到的比例:頭、胸部、大腿等大小和間距均相似。

均等面積對比

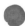

靜止
集中

強度均等

一貫性的藝術流動

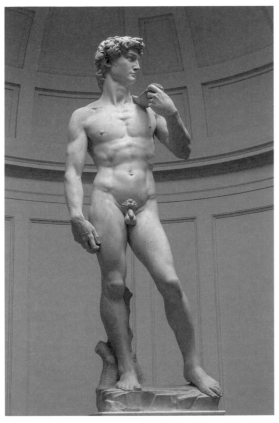

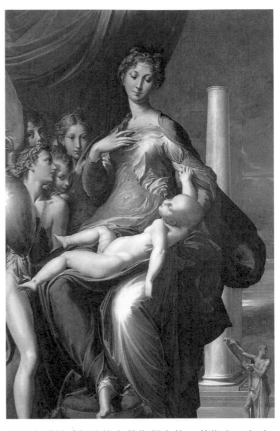

除了表現人體之美的高面積對比，也展示出水平、垂直的和諧完美比例。此外，比起圓形的均等面積設計，垂直的感覺使整體看起來更加生動。

表現人體美感顛峰的文藝復興之後，藝術有了怎麼樣的變化呢？看看這張圖：拉長的手、腳和脖子線條；藝術家開始更加強調了流動的視覺美感。

高面積對比

極端面積對比

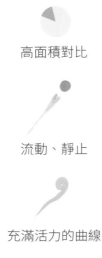

流動、靜止

強調流動

充滿活力的曲線

平穩的曲線

均等面積對比的美術特徵：分散的視線

均等面積
對比

靜止
集中

強度
均等

　　早期的美術或非實際寫生的
畫作，經常是用故事畫面填滿整
個構圖，沒有顧慮留白的視覺效
果。因此，故事主角的人物們變
得非常重要，所以可以發現人物
的大小都相似。

均等大小：上方的天使群、窗戶裡的
人們、下方人們、門的大小等尺寸都
相近。

靜止集中：畫布裡只看到建築物，左
邊的門與中間下方地毯的人物，其身
材較大一些。

均等強調：圖中所有色彩都很強烈，
明暗差異小；人們和建築物的邊邊角
角或內部並無太大的變化。

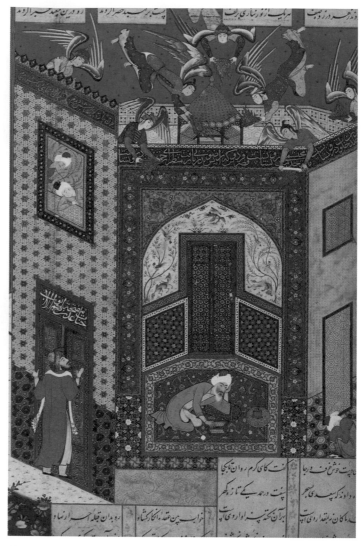

這張圖是由強調垂直、水平的網格所畫之作品，目的是賦予各個
圖像面積均等的空間配置。

強調均等視線的重要性

　　初期階段的藝術特色，在於均等的空間分配：可以很容易辨別出排列相似的空間，且當
中沒有任何角度變化。這種統一的視線，具有以下三個特徵：

均等大小：為均等面積的空間配置。無論是肖像畫或風景畫，其空間變化都很小。
靜止集中：無留白空間，令人感覺圖像中的所有東西都很重要。
強度均等：輪廓、線條幾乎都沒有變化，圖中每個組合所提供的視覺壓力或感受，都是一樣的。

以上這三張圖，是在埃及、中國、墨西哥發現的雕像。雖然可以從服裝設計中，分辨出是不同國家文化，但驚人的是他們的眼鼻口描繪都相同。

眼睛、眉毛、口、鼻的整體樣貌，都跟從電腦或機器畫出來的人一樣整齊，有著一樣的厚度，與真人的自然程度，截然不同。

此外，頭髮跟臉部的邊界線條也都相當明顯；雖然各個文化對於頭髮表現的手法不同，都一樣的是線條都相當生硬。

如左頁的畫作一樣，即便是雕塑，人體的描繪也使用機械式的生硬線條，如同機器人一般；過分強調水平與垂直，給人相當靜止的感覺。

高面積對比的美術特徵：流動與靜止的視線平衡

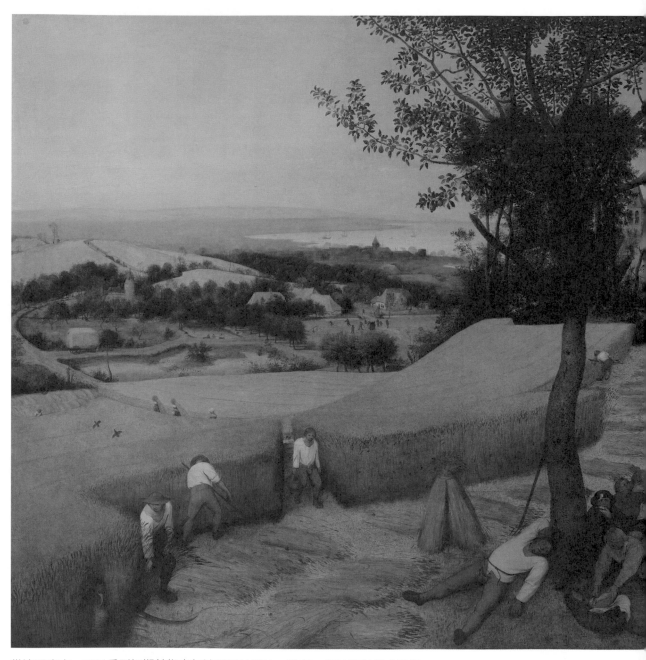

從這張畫中，可以看到初期美術中無法看到的對比。雖然，當時解剖學或透視
圖的技術尚未成熟，但還是能看到圖中保留了讓眼睛休息的空白空間。

高面積　　流動、靜止　充滿活力
對比　　　　　　　　的曲線

靜止與流動的調和

　　自從懂得在畫中使用留白之後，向來使用均等空間比例的美術史
出現了變化。藝術家們開始積極的使用留白，從原本被角色塞滿的畫
面，跳脫成有可讓眼睛休息的空間，進而製造出自然的視線流動。

空間對比：廣闊單純與複雜的空間對比。

流動靜止調和：用細長的要素，引導視線流動。

充滿活力的曲線：把線條的曲線變化，都留在靜止處。

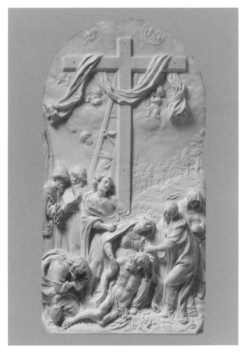

利用十字架長又薄的特性，凸顯主要角色。只
要製造出流動線條，眼睛自然會隨著線條移
動。雖然，十字架周圍的背景描繪相當淺，但
不會分散視線，反而更強調了被雕刻的主角
們，兩者相互輝映，使畫面相當平衡。

極端面積對比的美術特徵：充分使用線條，強調流動

極端面積　　強調流動　　平穩
　對比　　　　　　　　的曲線

經常使用銳利線條，不再強調真實性

　　隨著時間進程，原本使用均等面積對比的美術界，紛紛改用高面積對比來呈現作品。

　　高面積對比的特徵是真實模仿人體與自然；話雖如此，自從使用極端面積對比後，卻再也找不到真實性了。於是，體驗過原有均等對比與高面積設計的空間大小對比後，改朝著更加極端的方向展開後續的美術進程。

極端的對比：大、小的空間對比相當極端。經常可以看到大範圍空間和小而堅固的細節對比，不同於先前的相似空間排列。

流動、集中：主體的規模偏小，流動感較圓滑。

寬鬆的流動：頻繁使用線條，主要用直線或變化角度小的曲線。

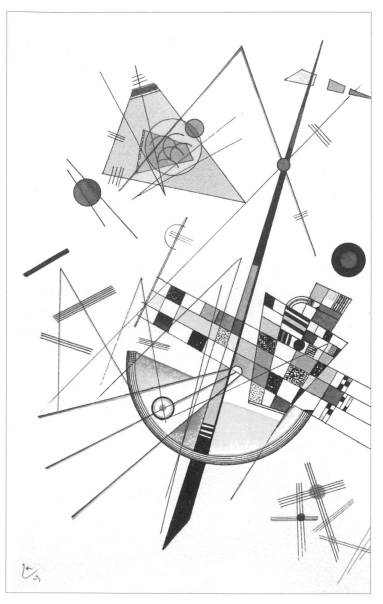

　　各位也能從抽象畫這類現代美術中，看出此變化端倪：線條的頻繁使用。過去，線的要素往往是為了畫出練習形態而用的假想概念，但現在，美術則開始利用線條直接當作繪畫的主要元素。線條，能讓圖片產生流動，因此，開始使用線條後就能觀察出它跟以往圖像有多大的差異；這是一件相當有趣的事情。。

現代美術中，經常會利用線條製作吸引人目光的作品。使用銳利的線條，表現過去無法看到的極端面積對比，是現代美術的最大特徵之一。

極端的對比：以細線當作主題。

流動、集中：表現輪子的邊框與線的流動。

寬鬆的流動：線條長且無變化。

進入現代後，繪畫中經常用極端面積對比表現空間：利用壓倒性的空間和小人物，就能簡單的表現出巨大寬闊的背景。

從上圖中可以看到比起過去，人體的動作越來越誇張。以強調流動性的層面來看，其畫出細長的手、腳、頸部，與極端面積對比的概念是相同的。

生命發展與美術發展的共同點

生命的發展過程與美術發展的共同點，在於從「以主體為中心的設計」轉變到「集中在流動的設計」上。

生命，從核心均等的分裂成一半後開始，其後一邊生長為核心；另一邊則成為核心的輔助。

最佳的核心與輔助組合，在成長到青年期時以高面積比例達到最完美的平衡；該現象，也在美術的發展過程中出現。

之後核心漸漸退化，核心與輔助的調和逐漸弱化，到最後僅剩下流動的輔助成為毫無變化的線條，完美地表現寂靜或死亡。

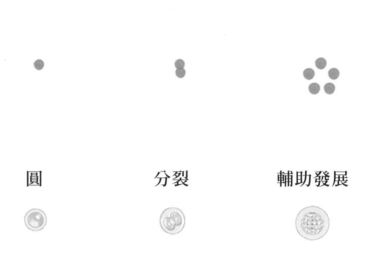

圓　　　　　分裂　　　　輔助發展

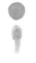 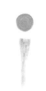

核心主體

輔助

胎兒　　　　幼兒期　　　　成年期　　　　老年期

 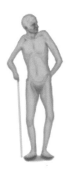

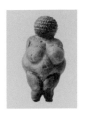 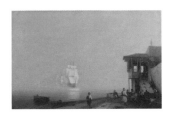

均等面積對比　　　高面積對比　　　　極端面積對比

動態設計與靜態設計

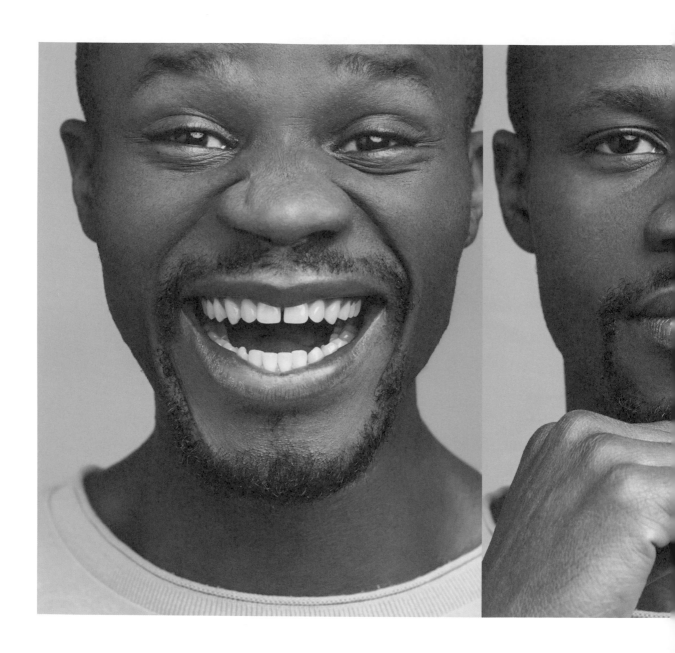

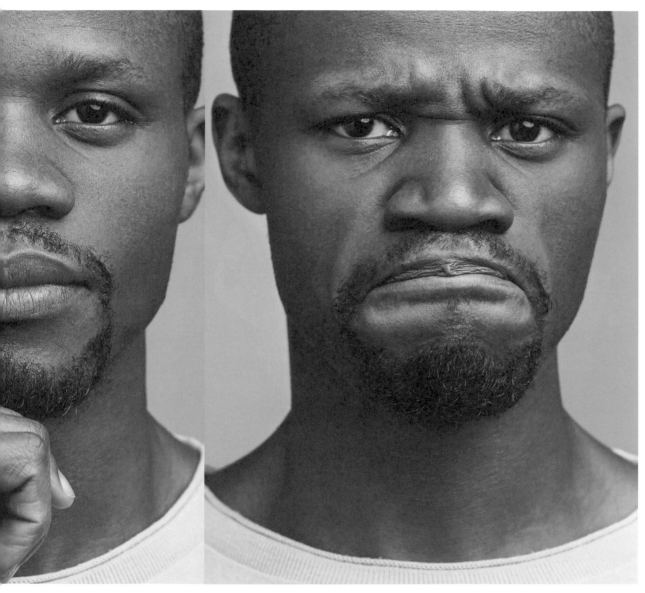

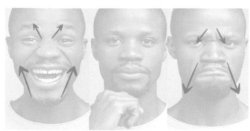

人的臉部能展現出許多表情，而
從各種表情中，能看出不同角度的圖
形。接下來，我們將探討表現人類情
緒時的圖像。

不同角度，能決定不同表情。

從性別閱讀「動態 & 靜態」的圖像設計

眉骨比顴骨突出時，臉型呈現 V 形。主要出現在西方男性。

動態男性　　動態女性　　靜態男性　　靜態女性

顴骨比眉骨突出時，臉部會呈現 A 形。多出現在東方女性。

男性（V 形）

　　與寬大的骨盆相比，窄小的骨盆比較不扭曲，適合進行較快速的運動。而以寬闊的肩膀為重心，亦可幫助活動時更加敏捷。

　　試想一下，一個相同重量的背包，依據背的位置，我們所感受到的重量也會不一樣：背包背高一點比較輕，背低一點會覺得比較重。

　　同理可證，為此，男性的「倒梯形」體態，會給予人輕盈、快速、敏捷的感覺。

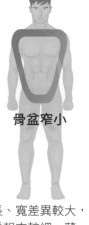

骨盆窄小

長、寬差異較大，看起來較細、薄。

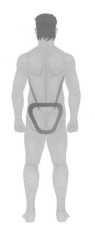

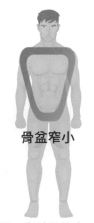

寬大骨盆

長、寬差異較小，看起來不長。

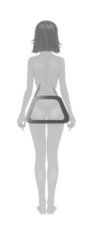

女性（A 形）

　　寬大的骨盆是身體重心，給予人安全感；比起移動狀態，這樣的形狀更適合靜止。尤其，直行運動時骨盆會左右大幅搖晃，因此寬大的骨盆其運動性會比較低。

　　另外，窄小的肩膀也難以支撐身體的重量，所以重心會落在寬大骨盆，為此，若要敏捷的移動會較困難。

　　總的來看，女性的身體重心為梯形，給予人「安定」的感覺。

用「梯形」認識動態情感與靜態情感

　　人類的動態、靜態情感來源，可從臉上的骨骼構造與表情得知。眉骨比顴骨突出或額頭突出的臉部構造，可說與男性的倒梯形體態，有異曲同工之妙；倒梯形的臉部結構，雖然感覺重心不穩，但卻能快速變換、移動，創造動態感。與此相對，女性則是顴骨比額頭來的發達，屬於骨盆比肩膀寬的正梯形，而底部寬的梯形有著安定的重心，因此能給予靜態感。

男性臉部結構的特徵
——倒梯形

動態

敏捷

攻擊

女性臉部結構的特徵
——正梯形

靜態

緩慢

安定

以動物了解動態 & 靜態設計

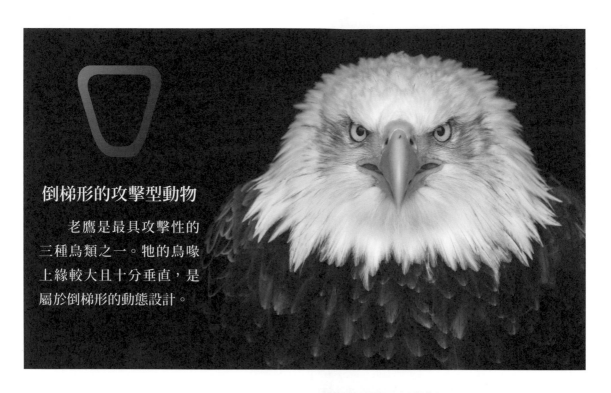

倒梯形的攻擊型動物

老鷹是最具攻擊性的三種鳥類之一。牠的鳥喙上緣較大且十分垂直,是屬於倒梯形的動態設計。

從側面看,可確實知道鳥喙上半部為強調攻擊性的設計。牠因著某種理由而進化至今;事實上,其他鳥喙只要是上方集中的,大部分都是屬於攻擊型、狩獵型的禽類。

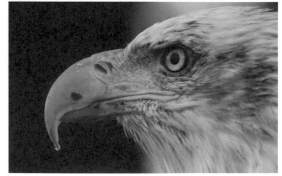

旗魚的身體側面有著淺淺的垂直紋路,而實際上,牠的確是速度最快的魚類。此外,加上其嘴巴上半部長又大,更增添牠給予人的速度感。

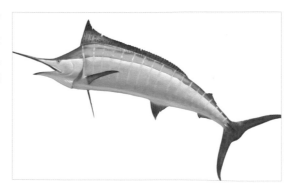

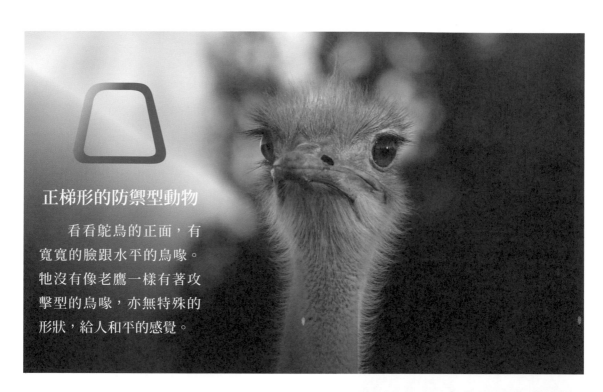

正梯形的防禦型動物

看看鴕鳥的正面,有寬寬的臉跟水平的鳥喙。牠沒有像老鷹一樣有著攻擊型的鳥喙,亦無特殊的形狀,給人和平的感覺。

側面看鴕鳥的鳥喙,並沒有跟老鷹一樣大。而透過這個共同設計原理,可推測鴕鳥是溫馴的鳥類。

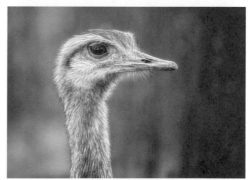

絕大部分有著溫柔外型的溫馴動物們,下方皆有著曲線集中的設計,且越是緩慢的溫馴動物,嘴型越水平。

不同年齡，有著不同的動態 & 靜態情緒

接著，將以不同年齡作爲區分，來了解各年齡的動態和靜態情緒的表現。

小孩子的身體，其頭部、身軀、手、腳之間的大小差異不大，因爲細胞們以相等的大小慢慢進行分裂。而細胞成長最高峰的區間是在成人時期，這時頭部、身軀與手、腳間的大小差異越來越大，爲此，能明顯看出大小對比。

有時看到嬰兒會無法分辨是男是女，必須隨著時間的成長才會顯露出性別特徵。為什麼呢？因為這時看不出可表現出上半部動態的眉骨或靜態的顴骨，所以才較難分辨性別。

動態構圖（V 形）：
眼睛、嘴巴的形態角度朝上，形成重心在上的倒梯形設計。
靜態構圖（A 形）：
眼睛、嘴巴的形態角度朝下，形成重心在下的正梯形設計。

成人之後臉部可任意表現出 V 形或 A 形。

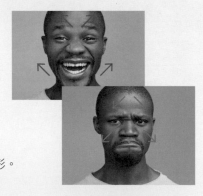

隨著年紀增長，皮膚失去彈力，使得身體、臉部出現皺紋。皺紋，是依骨骼與肌肉的走向所形成的摺痕，這個形態不是象徵活力的 V 形，而是靜態的 A 形。皺紋，主要會從額頭中間往外延伸、從眼尾到臉頰、鼻翼到嘴角。至於老化的設計，給人感覺為底部較寬的菱形、靜態的感覺。

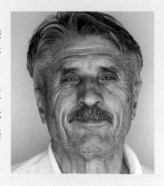

另外，更有趣的是，我們可以從西方人和東方人的體型差異中，看出動態和靜態設計的原則。話雖如此，在嬰兒時期的差異較小，唯有西方嬰兒的頭和四肢會比東方嬰兒小，其餘身體的比例差異不大。

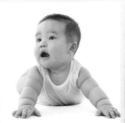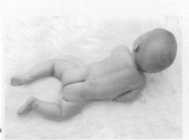

動態構圖（V形）：
為肩膀發達的倒梯形設計，一眼就注意到直立狀態；且男性的垂直中線比女性來的明顯，肩膀線條也比較明顯。

靜態構圖（A形）：
為骨盆比肩膀寬的正梯形設計，垂直中線比男性來的弱；胸部、腰部、臀部的橫向線條，也比較發達。

老化最大的特徵，就是橫向設計的發展：額頭的皺紋、胸部與腹部的肉相互堆疊，整體變寬。

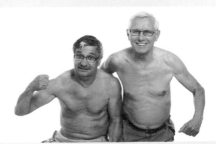

重量的位置：重頭 & 重尾

著重於頭

　　首先，來看重量擺在頭部時的特徵。當重量放在前頭時，可快速轉換方向移動。以車子為例，若駕駛座設計的越前面，就能知道重量位在前側；此外，車身側面的重量越往前，則可提升車輪的抓地力，形成上方較寬的倒梯形。最後，這種前面與後面車身設計較尖時，會產生影子，亦屬於擁有 V 形態的攻擊型設計。

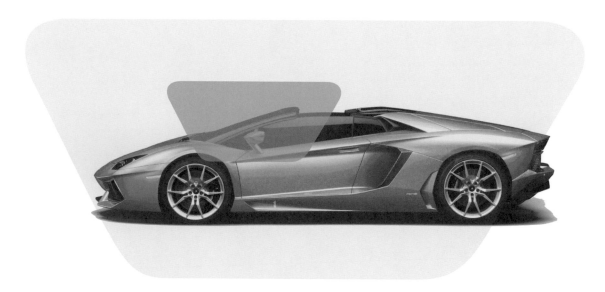

速度快、變換方向快

　　重量放在前方的公路自行車，利用較高的座椅，使腿能快速轉動進而加速，而龍頭離身體較近，也可快速轉換方向。

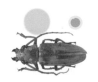

雄性昆蟲

　　可透過顏色或體型差異，來辨別動物或昆蟲的公、母；當然也適用於前面提過的男、女性差異。雄性昆蟲為重頭集中型，身體雖比雌性昆蟲來的小但頭部比較大。

著重於尾

來看重量集中於後側的設計。重量擺在尾部時的特徵,與 A 形態一樣給人穩定的感覺:駕駛座的位置較往後、車身正面較長,比起追求速度感或快速轉換方向,更想擁有的是平靜、穩定的感受;可用下方較寬的梯形來表現穩定型的設計。

平靜、直線形

座椅較低方便上下車,但因為不能利用身體重量快速踩踏板,所以速度較慢。此外,龍頭與身體距離較遠,會比公路自行車來得難以控制方向。

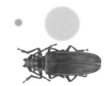

雌性昆蟲

就如女性骨盆較大一樣,可用頭部跟下半身來區分公母;如左圖所示,雌性天牛的下半身會比頭部還大。

▎刺激情緒的壓力調節

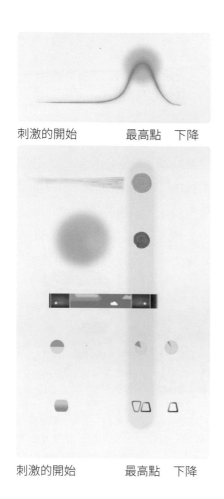

刺激的開始　　　最高點　下降

刺激的開始　　　最高點　下降

被美打動的共同點

　　請問各位在電影院觀看電影時，令人屏息期待的動作場面出現在最前面，或出現在最後面時，分別有什麼感覺？是否不但不會感同身受，還會覺得很混亂？一開始若以激烈的刺激開頭，結尾卻草草結束，會導致因過於期待而感到失望；至於刺激的內容放在結尾而不是後半部時，則不僅不會帶來緊張感，反而會令人有些不知所措。

　　其實我們的內心對音樂、文學、電影，都希望是平淡開始，並準備在後半部迎接沖擊與刺激。而我們會一直持續這樣子的結構，是因為它可帶來相對應的效果。

　　美術或視覺藝術的表現也一樣，需要調和廣闊柔和的空間與窄小精細的地方。當寬鬆平靜的空間猛然出現迥然不同的刺激時，人們的視線情緒會被刺激，進而移轉目光，撇頭不看，造成不佳的審美經驗。

重心集中上半部與
重心集中下半部

均等面積對比到
極端面積對比

太陽方向與
視線一致

從大到小

靜止與流動

Part 2

單純的
美麗

我們可以透過許多方法來表現美麗：不同的顏色、複雜的線條、極端的明暗、特殊的構圖、不同的物件組合等。然而，不論用何種方法與材料，我們都不可以忘記圖像的主題，是否有效地被傳達出去；換言之，圖像的「可讀性」才是最重要的。

　　一件好的作品，是觀者無須多餘的文字解釋，就能客觀地透過簡單的物體、空間的意義、人物的動作和整體背景的焦點等，以「單純」的方式，有效的接收到作品的主題。這裡的「單純」並不是指「沒有東西」或「缺乏」；所謂的「單純」是指經由周圍的配件物品作為輔助，以襯托出主題的方法。所謂化繁為簡，有時留白或簡單構圖，更勝千言萬語，是傳達「美麗」的更有效方法。

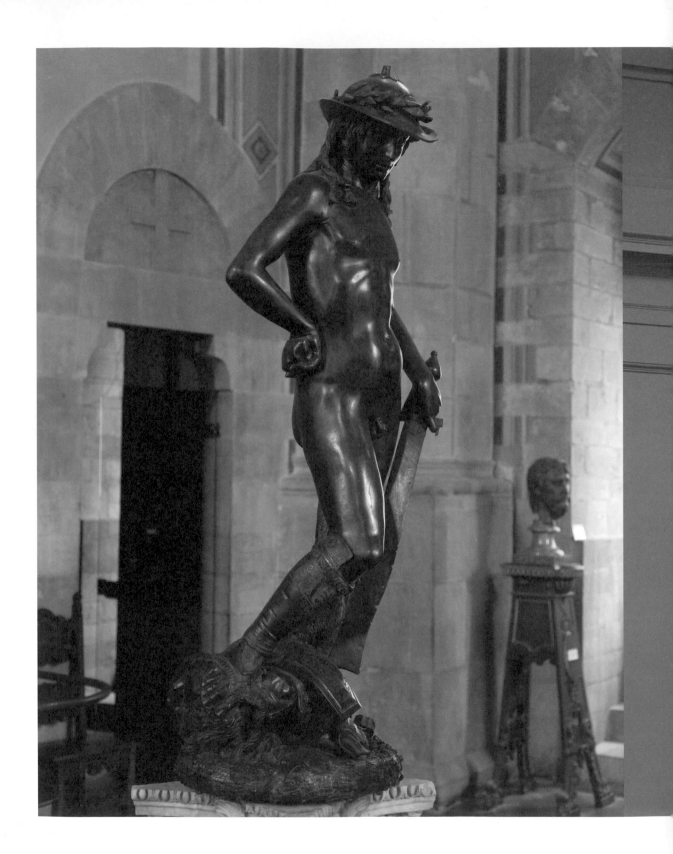

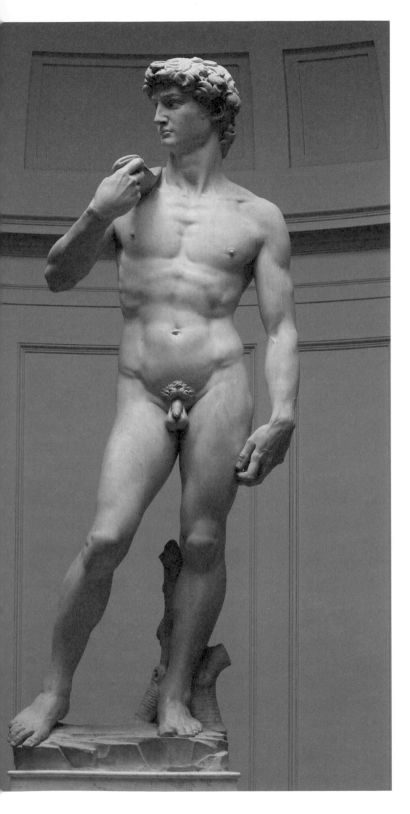

單純化

　　有兩位藝術家分別製作了「大衛像」；你覺得哪一件作品會比較令人印象深刻呢？

　　左頁是由多那太羅（Donatello）所製作，而右頁是由米開朗基羅所製作。雖然兩件作品各有人喜好，但一般而言大眾對於米開朗基羅的大衛像比較熟悉、有印象；為什麼呢？

　　在多那太羅的大衛像中，有華麗的頭盔、劍以及腳上的細節等，十分吸睛；他腳下甚至還踩著敵人的頭；然而，正因為這麼多的次要的主題，使得大家的目光無法集中在主角大衛身上。

　　反之，米開朗基羅的大衛像沒有過多複雜的飾品，僅用站姿表現出角色的單純，不僅提高人們對他的注意力，也更容易留下深刻的印象。

　　各位想知道為什麼「單純」能提高注意力嗎？現在，就讓我們一起來探究吧！

普及化的最終目標，是視覺單純化；
因為視覺越單純，越能吸引人們的注意。

大衆的共同記號

　　米開朗基羅或達文西的作品,不論如何經歷世代交替更迭,仍會被人們稱爲名作;他們的蒙娜麗莎跟大衛像,被人稱頌的原因,究竟是什麼呢?筆者認爲是因爲「作品的單純」。

　　不少藝術家留下複雜又華麗的作品,卻沒有一個像蒙娜麗莎或大衛像一樣,以單純的方式做呈現。人類的大腦雖然會被新穎又複雜的東西所吸引,但事實上,日常又單純的東西其魅力更大。

　　是不是覺得一個人時,會比許多人聚集在一起來得吸引人呢?姿勢也是一樣的道理。比起扭來扭去的姿勢,單純的姿勢更容易引人注意。總的來說,以單純爲主要訴求的圖像,會比複雜的圖像更容易留在人類的腦海中。

對稱

只是樹林倒映在水面，就覺得十分美麗。為什麼呢？因為重複的影像，讓眼睛不需要重新讀取新物品。雖然用了整張畫布但只有一半的資訊量，使人更容易接受其中的訊息。

特寫

使用特寫來表現較少要素時，會出現更加單純的畫面。此外，特寫的近距離鏡頭，不僅能減少眼睛疲累感，還能在眾多複雜圖像之間脫穎而出，成為焦點。

省略後的集中

利用影子或煙霧填滿畫面，能讓視線集中在焦點。沒有物體存在的空間，不代表就不需要空間。事實上，所謂的「留白」具有把視線從外往內引導的作用：以留白吸引目光，營造出更強烈的視覺對比。

有規則

若要素複雜加上數量眾多，就容易讓畫面看來十分凌亂。然而，只要在固定空間內，依照不同大小擺放，創造規則感，那麼雜亂的感覺就會消失，甚至還能增加畫面的魅力。

簡化的方法 ——— 相同的要素以不同方法呈現，就會有截然不同的視覺效果。上面的那張照片，利用了許多曲線感覺十分複雜；而下面的那張照片，則重複利用直線的黑框，進而減少視線負擔，令人一目了然。

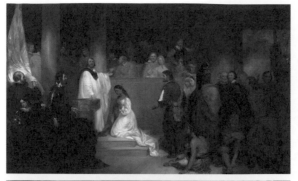

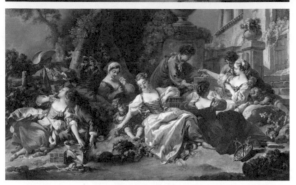

　　如果無法簡化構圖要素，則在圖形或色彩上的運用就非常重要。如要使用紅、藍、黃、白、綠等各種不同顏色，那麼表現的形態就必須統一；反之，若使用不同的型態，則顏色就必須統一，如此，才不會造成眼睛的負擔。

　　上面的這張圖，顏色跟型態都不一樣，沒有單純的概念，需要花比較多的時間閱讀；而最上方的那張圖，則統一以土黃色為背景，使視線集中在中間人物們身上，如此一來，觀者可以在短時間內知道主要人物的行動，進而掌握圖像欲表現的內容。

素材的單純化

　　越是有許多色彩跟形態的圖像，眼睛就會爲了要去看懂畫面，
而越疲勞。事實上，單靠一個素材也能用大小或比例細節上的對
比，呈現出優秀的作品。

　　極光在柔和明亮的天空，與生硬的地上小型岩石形成了單純的
對比；如此看來，顏色其實並不重要，只要有天、地這兩種要素就
足夠了。

　　濃霧、水滴、閃電等自然形態的表現，都
十分相似，容易給人相同的感受。然而正是因
為如此，我們才能透過這相同的感覺，體驗到
相同的美感。

　　試想，如果煙霧或水滴各自有不同形狀或
顏色，是否還能感受到美呢？應該會感到相當
繁雜吧？

重複單純要素

　　為什麼我們會覺得季節變換、天氣改變等這類的自然景象美麗呢？
是因為紅色的落葉？閃耀光芒的閃電？還是映出周圍環境的水珠？

　　與其認為是這些小要素的變因，不如說是因為這些要素們造就了一
定的排列組合：一種簡化後的圖層組合。不是個別顏色、各種形狀的關
係，而是因為當圖像接受分層效果時，無論顏色或形狀是什麼，都可以
達到視覺上的簡潔感。

如何簡化構圖？

左圖：靜止與流動的單純構圖。
上圖：相似大小的岩石形成的複雜構圖。

　　即使是相同的素材，根據拍攝角度的不同，也會產生不同結果。

　　形態較複雜的構圖比單純構圖缺乏魅力，因此在複雜、相似的形態下，若無流動與靜止的對比，便很難讀懂這張圖像想要傳達什麼。

在幾乎沒有什麼視覺刺激的寬廣平面上，水滴會產生強烈的反射；這是「單純的美麗」之最佳案例。

減少要素的數量

　　當大又柔和、較少刺激的要素,與小卻視覺刺激高的要素其兩者對比出現時,即可獲得最佳的設計效果。

　　掌握這項設計原則,即便圖像中有兩個以上的要素,依舊能創造出充滿魅力的圖像。然而,若沒有掌握好這項原則,圖像的元素又多時,就會造成畫面混亂,令觀者讀不懂主題。

左圖:到處充滿各種顏色、大小相似的葉子,且與中間藍色河水的比重相似,容易分不清哪一個是重點,不好判讀。

下圖:大又柔和的灰色,以小卻強烈的綠色作陪襯,能清楚看出強烈的綠色為主要的呈現重點。

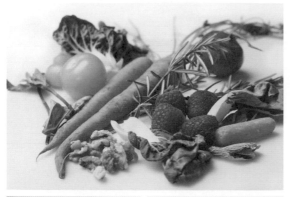

複雜的輪廓　　　　　　單純的輪廓

　　相同的要素以不同的方法配置，對於眼睛的感受就會截然不同。例如上圖，看似在明亮的背景下，放置深色的蔬菜們，創造明暗對比，但形狀和位置都相當凌亂，使得整體閱讀不易，不知道重點是什麼。

　　在這些蔬菜中，胡蘿蔔表面沒有多餘的稜角，而與之相對的菠菜、白菜這類輔助綠色蔬菜們，則有著不規則的邊緣。然而，它們各自占了50：50的比例，因此感受不到主要與輔助的關係。為此，如果將菠菜、白菜的細節用成較小、柔和且更多不規則的邊緣，應該會是一張更吸引人的圖像。

　　另外，這些蔬菜們的明暗度相似，不容易區分；明暗差異在圖像中很重要，有了明暗區分，才會產生視線流動的優先順序，決定誰是主角。因此，在複雜的構圖中，增加統一的形狀（如右圖的白色圓碗），能使圖像更容易於閱讀。

要素規格化

　　即便是相同的素材，也會因為不同的配置，有著不同的傳遞力。使用過多的素材，會使閱讀變困難，因此，透過簡單的白碗，將素材們統一規格化之後，圖像閱讀起來就方便多了。

1. 利用統一規格的盤子（圓形），能將背景、桌子與食材的明暗對比，明顯區分清楚。
2. 具體、精確地區分素材，讓人可一眼看出材料的明暗強弱，如右下辣椒的紅綠對比，就相當引人注目。

創造流動就能使視線單純化

　　各位還記得視線會跟著線條來移動嗎？連續的線條會引導視線的流動，使視線長時間的停留。

　　上方照片中的花朵綻放（花瓣），讓我們的視線從外往內移動，看向中間（的花蕊），並停留於此，獲得最大的靜止效果。

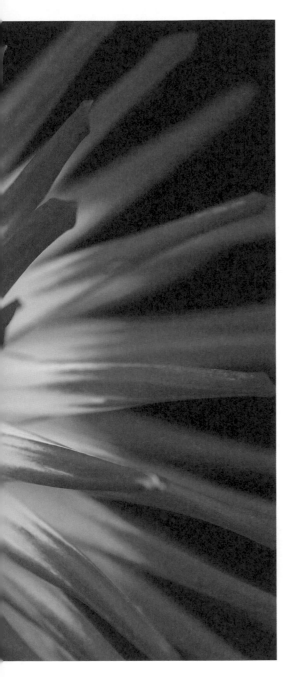

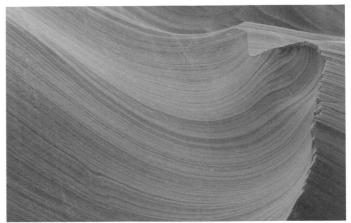

讓視覺從左側開始流動，再延伸至右側靜止。

視線從左邊的幾條光線，到右邊線條聚集的地方後靜止。

只有流動的圖片。即便沒有道路也能有自然的視線流動，是因為
圖中有了道路之後，加深樹林排列與人工道路的對比，創造意外
的視覺效果。

明亮度對比

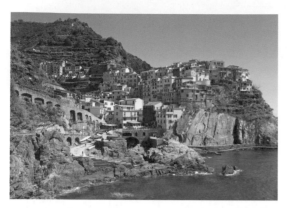

白天的峭壁村莊，沒有夜晚時來得有魅力。為什麼呢？因為白天太陽直射，沒有辦法創造特別的明暗變化，而沒有了這個能將對比極大化的效果後，便無法感受到建築物前後、圖形與圖形間的空間感。

右頁和上面這張圖，是同一個地方與相同拍攝角度，但帶來的感受卻迥然不同。

是因為右圖有燈光嗎？這樣的話，白天都是陽光的村子應該會更加漂亮才是。確實是因為光線的原因，但光線並非亮就可以。白天的村莊，所有的圖像都被陽光普照，看起來都一模一樣，少了刺激且平淡無趣。與之相對，夜晚的村莊只有幾盞燈光，卻反而帶來強烈的明暗刺激：讓不必要的消失在黑暗中，重要的則用燈光來照亮，進而達到視線集中的單純化原理。

利用空間深淺創造距離感

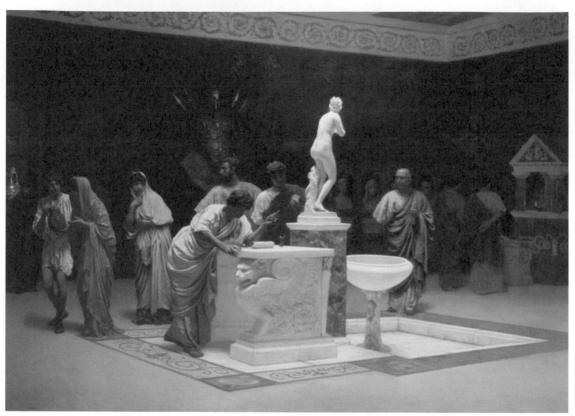

以一般視線高度，則看到較少地面

　　將地面放置在畫面下方的圖像，大多是由上往下的構圖。如此，視線容易集中在角色身上，能減少眼睛須同時觀看地面或牆壁細節的負擔。

由上往下俯瞰的構圖 50：50

　　一般而言，由上往下看構圖的水平線會落在畫面的中間，讓牆壁與地板的比例為50：50，形成牆壁與地板不相上下的感覺。這樣的構圖，使得地板的視線占了一半，因此遠看時會失去空間感。

空間感的原理

　　視覺中的空間感，是指可以看到的距離和寬廣度的意思；也可以簡單地想成是「比例」的概念。看到的背景越遠則越能感受到深度，此時會產生人物與背景的明亮度、大小差異。以下將逐一進行說明。

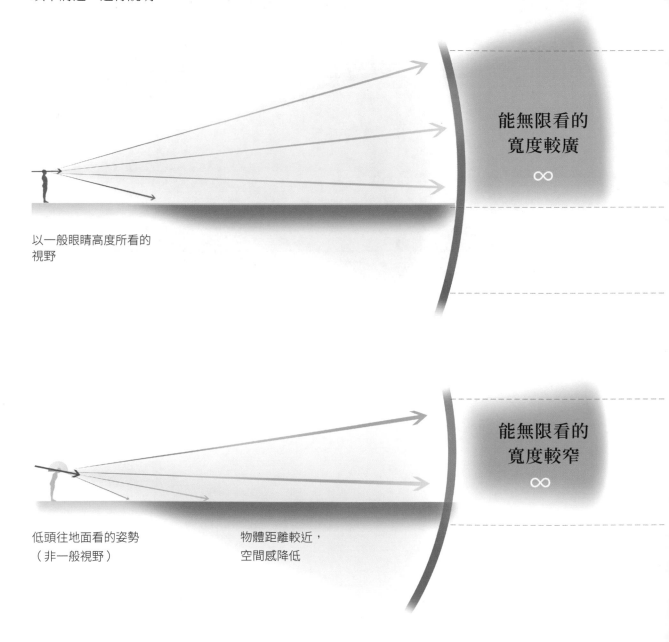

以一般眼睛高度所看的
視野

能無限看的
寬度較廣
∞

低頭往地面看的姿勢
（非一般視野）

物體距離較近，
空間感降低

能無限看的
寬度較窄
∞

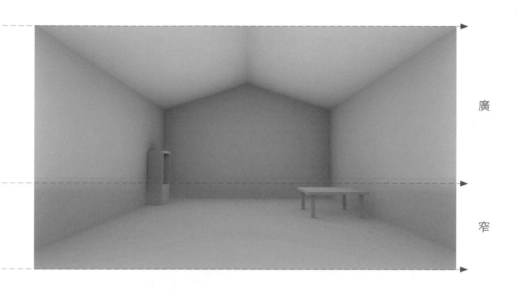

廣

窄

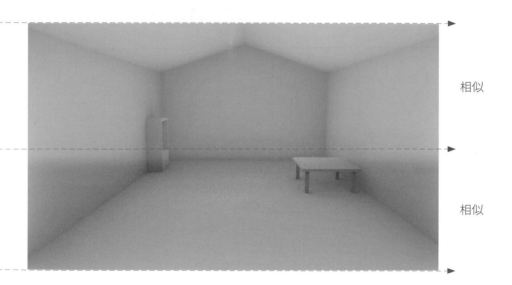

相似

相似

不同水平線高度的空間變化

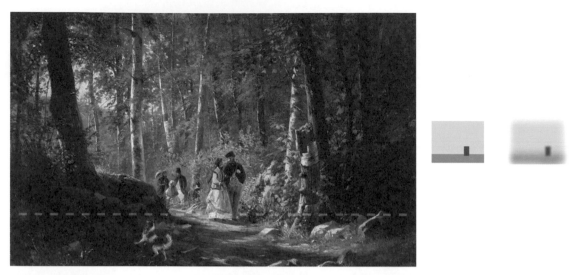

　　上面這張圖中，其上半部空間的筆直樹木們，一字排開並無特別變化，不會帶給眼睛太大的刺激。與此相對，下半部的地面有不同形態的草、小徑跟人影，創造了相對比較複雜的構圖。然而，因地面的空間範圍較小，眼睛不會去注意到這些小而複雜之處。

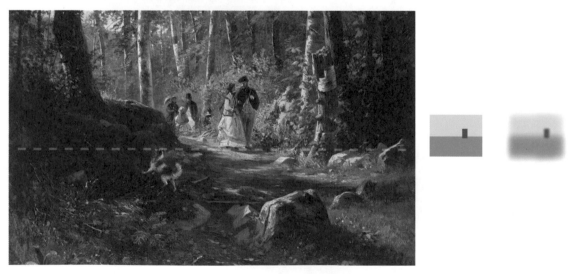

　　實際上，在畫作中描繪大範圍地板的構圖，比我們想像中的還要多。因為畫家有時，會坐在比被描繪對象稍高位置的山坡上作畫。無論是有意或無心，如此都會讓圖像成為較難閱讀的作品。究竟畫家是想呈現複雜地面的細節或是只因為漂亮而如此，我們不得而知。但最重要的是它會搶奪目光，使得本想凸顯的人物被地面的黑暗、細節所吸引，模糊圖像重點。

以一般視線高度所看的景色

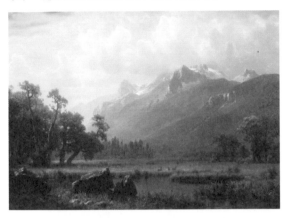

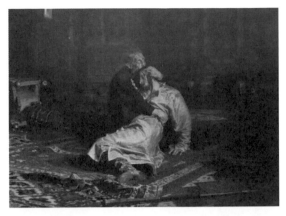

以人眼高度構圖的圖像，能展現出最大的空間感。
上方無限延伸的空間與下方的小細節，形成強烈的
視覺對比。

背景的冷色與地板上的人物，形成明暗色相的對
比。一般來說，地板面積較多的構圖，很難營造出
大背景跟小地板的對比。

從高處往下俯瞰的景色

視線由上往下看且集中在岩石上，但因地面的細節
太多，減弱了房屋的比重，使得岩石成為主角；探
討是否把焦點錯置，也頗有一番樂趣。

由上往下看的優點之一，是能看到人物細節與地面
資訊，因此，從這張圖中，能詳細看到人物間的距
離與他們的表情與服裝。

視覺強調

本篇我們將研究人的眼睛何時聚焦、何時放鬆。同時，也一併了解藝術家是如何利用眼球特性，吸引觀者們的目光。

劇烈的明暗變化

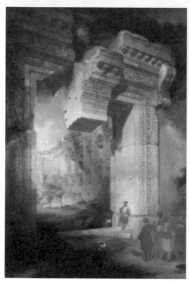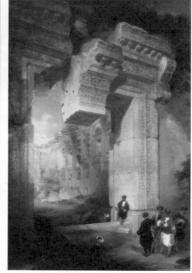

請看最左邊這張圖：站在門口的人物其服裝顏色和大門口相似，且亮度也一樣，導致無法區分背景與人物，因此，視線會朝門上方的裝飾或地面的陰影看去。

畫家可以選擇照實畫出，但也可以加點變化來強調特定素材。例如左圖中的人物就比較吸引人，因為其使用了先前提過最有效的視覺強調法：明暗對比，強化了人物的主題。

而這張圖的作法，則與上圖相反，是調整背景色使焦點放在人物身上。

最左圖中，人物與周圍的樹、石頭顏色相近，無法看出圖像的流動順序。而左圖則是將周圍樹木與石頭調亮，讓人能一眼看出畫中人物，快速掌握重點。

除了人物，將其餘的顏色都調亮，亦是一種方法。

圖案排列組合的變化

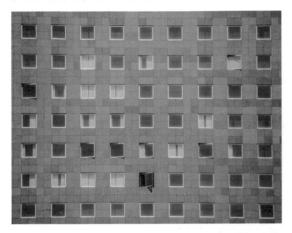

此技法與給予劇烈明暗變化的作法類似。只不過，有時隨意的調亮或調暗，會影響整體的視線流動。

因此，有時候需要刻意「選擇」調整明暗的圖像，而不是大範圍增減。如此，才能確實吸引觀者的目光。

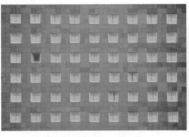

將選擇的圖案位置調暗後，其餘全部調亮，自然就會注意到調暗的位置。

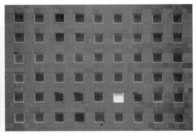

將選擇的圖案調亮，其餘的調暗之後，視線自然就會注意到調亮的位置。

強調視覺的基礎

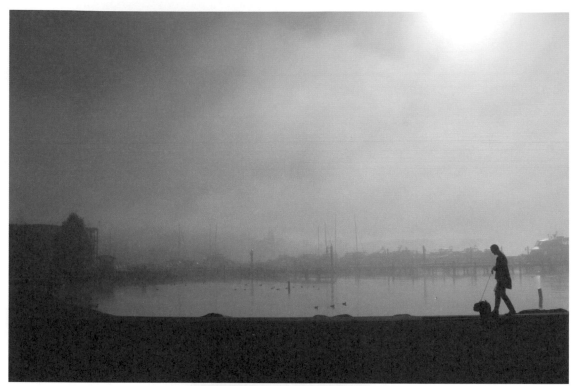

全部強調

無光的黑暗狀態。一般而言，只有在無光時才會無法判斷事物。

全部弱化

當光線充足時，就容易辨別事物嗎？不，跟無光狀態一樣無法判斷事物。事實上，少了明暗對比，視覺功能就無用武之處了。

　　看過前面藝術家們利用調整明暗的技法，來凸顯主題的方式之後，現在，將學習如何透過強調視覺的過程來提高畫面的完整度。

　　如先前一直提到的，了解圖像的明、暗差異相當重要。為了能更仔細的了解，以下會用「霧」當作例子進行說明，帶各位一步一步講解、練習，如何讀懂從霧中全朦朧的狀態，到慢慢出現事物樣貌的過程。

視覺化過程的三階段

視覺判斷的第一階段：僅能看到陰影大小
與約略位置。

視覺判斷的第二階段：可以判斷出陰影的
正確位置與物體輪廓。

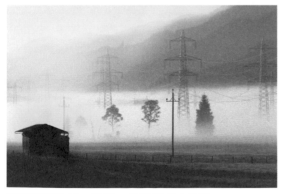

視覺判斷的第三階段：能辨識所有細節、
明暗與色彩的狀態。

第一階段：
判斷整體是亮或暗

　　這時類似大霧狀態，僅能隱約看到幾個
大陰影跟一些小東西的模糊位置。

第二階段：
陰影的位置與物體輪廓

　　第二階段是眼睛判斷陰影強、弱的狀
態，同時也可以觀察到陰影的輪廓：輪廓清
楚的感覺較近、輪廓模糊的感覺較遠。

第三階段：
連細節陰影也很清楚的狀態

　　妨礙視覺的霧已消散；此時能看出房屋
的所有細節，除了物體輪廓，就連內部明、
暗、顏色都能判讀。順帶一提，實際上顏色
是人眼最後才能判讀分辨的視覺要素。

同一種形態，不同的視覺強調

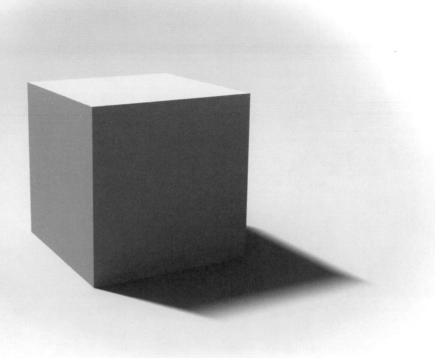

即便是相同設計，但隨著表現方法
不同，其明暗的強勢也會不同。

視覺強調：色彩應用模型

哪一個部分會帶給視覺上較強烈的刺激呢？
我們用顏色來說明。這裡的紅色為強烈視覺刺
激、綠色為中度刺激、藍色為輕度刺激。

均等相連的輪廓　　輪廓中斷的狀態　　柔和、銳利的輪廓

　　用線條畫出來的圖像，並無陰影，只有模糊的輪廓，此外，線條的粗細一致，因此視線會跟著線走，並無強調的變化。

　　此外，各位可以發現，當角度發生變化時，視覺刺激就會出現。各位不覺得很有趣嗎？

　　形態雖然相同，但視線卻往斷掉的那一邊看去，這是因白底、黑線所帶來的明暗對比，能為視覺帶來最強烈的刺激。

　　輪廓銳利、明確時會加強視覺刺激，反之，輪廓柔和不明確時，就會弱化視覺刺激。

如何閱讀圖像中的視覺壓力點？

Daniel Dance
Marketing Manager

(912) 555-1234
hello@yourwebsite.com

1600 Pennsylvania Ave NW, Washington,
DC 20500, United States of America

各群體的明亮度

平面設計非常適合用來學習和應用視覺法則。只要學會吸引和分散注意力的方法，就能輕鬆設計出引人注目的好作品。

別太在意字體的細節，把重點放在字體的大小與間隔，看是要比留白寬或窄，分成幾個區塊放置。

將字塊分成上、中、下，依照字體的大小與間隔來安排不同的顏色深淺。

因為有了從上到下的明暗差異，才有了視覺上的強調變化，如此，才能一眼吸引人。

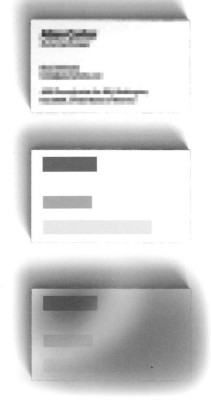

利用線條創造明暗變化

利用線條密度，也能產生明暗的變化。聚集許多線的地方，容易產生強烈的視覺刺激，而線條稀疏的地方則較無視覺刺激。

**線條密度的不同，
會改變視覺上的明亮感受**

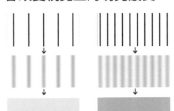

線條間隔較寬時，看起來比較亮。

線條間隔較密集時，看起來比較暗。

線條密度的變化

主角為大象的眼睛，即使牠眼睛閉上，也能從聚集的線條處
找出位置：線條的方向與個體大小變化，會吸引視線走向；
而這一點與之後會說明的「轉換效果」雷同。

當物體大小改變時

圖像中間突起的部分備受注目，是因底部的曲線形成銳利面與大小差異，進而產生視覺刺激所致。

為最主要的物體賦予視覺效果

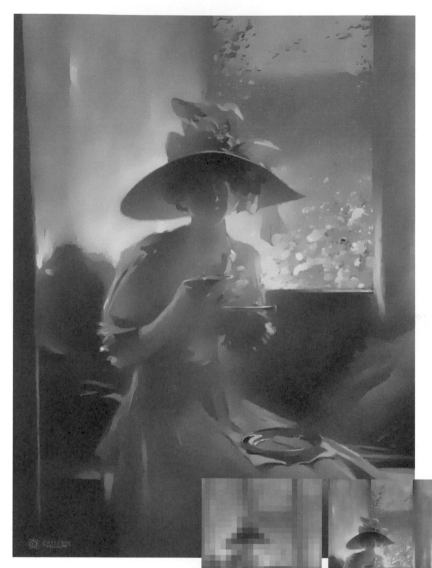

當然，若無特殊用意，藝術家多半會讓觀者的視線注視在圖像中最主要的設計上。然而，為什麼觀者在閱讀圖像時，仍有可能以主觀見解來分析，誰是主要的設計或主題呢？讓我們一起來了解吧！

能感受到模糊的明亮度對比，但難以掌握物體形態。視線會看向帽子。

黑白圖片的優點，在於不需要辨識色彩。視線會朝明暗度比較深的主要素材：帽子、臉部方向看去。

視線被在黑白圖片時不明顯的紅抱枕吸引而分散。而由帽子所產生的柔和寬大影子也使視線看向主要圖像：臉部。

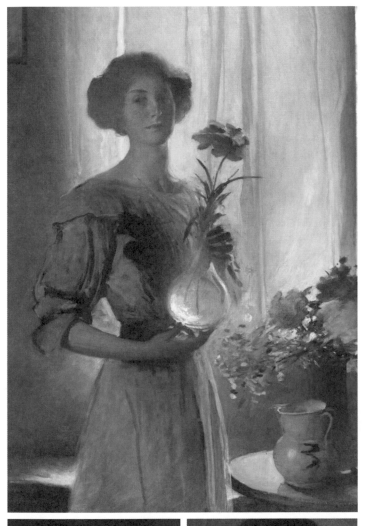

肖像畫中的人臉
並非絕對焦點

　　圖中胸前的黑色裝飾與花瓶中的花，比人物的臉還要吸引人。為什麼呢？因為明亮花瓶與銳利形態的黑花，產生強烈對比關係。這個對比比起臉部柔和的陰暗或低彩度的顏色變化，來得更吸引目光。

柔和中的銳利細節

　　右下圖中的氣氛很柔和。以頸部的細節裝飾和紅色布料的明亮度對比，引人注意。而這些有可能是模特兒真實使用的物品，也可能畫家是為了刻意凸顯頸部所安排的設計。

左圖：衣服單純、裝飾物柔和，唯獨畫了銳利的眼神，相當醒目。

右圖：整體表現柔和，眼神也沒有過於銳利，只有頸部周圍的裝飾較精緻，產生視覺刺激而被注視。

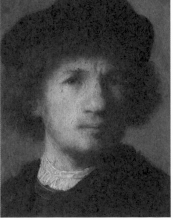

連結感與分離感

　　所謂的連結感與分離感，是利用視覺強弱，爲表現露出或隱藏技術中的一種方法。

連結感：在陰影、顏色、設計上的差異較少，與周邊的背景相似，看似相互連結。

分離感：在陰影、顏色、設計上有所差異，讓它跟其他素材有明顯的界限且看似分離。

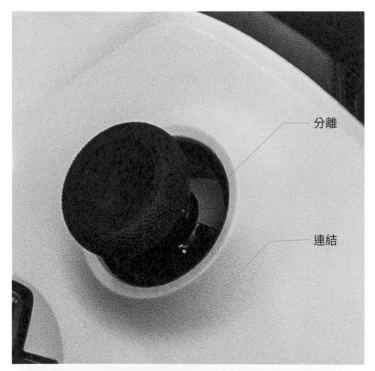

分離

連結

　　左圖搖桿的棒狀物體，與下方緊密部分有明顯的凹槽形態，帶有強烈的分離感；此外，明亮的內部與暗色的外部，令人更加感覺分離。

　　內部與外部相互連結，凹槽周圍稍稍突起部分的設計帶有些許陰影，讓這兩者之間的交界處稍微有連結感。由此可見，能利用調和柔和或銳利陰影的技術，輕鬆創造連結感或分離感。

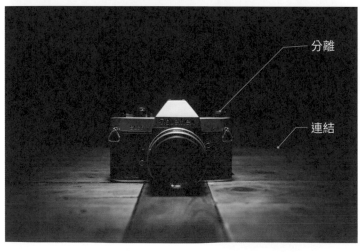

分離

連結

　　單純放置在桌上的物品，也能利用影子帶出柔和的陰影連結。

　　在這張圖中，若桌上沒有陰影，以照片中的構圖來看時會被上下垂直的線條所吸引，是妨礙視線看到水平線條的主要障礙。然而，幸好有柔和的陰影使得桌子與背景連結，形成恰到好處的對比。

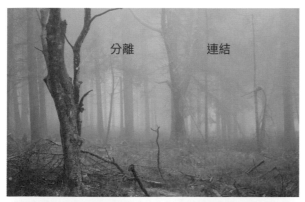

不同濃度的霧，形成了分層，使得背景與樹木們有分離的感覺。另外，後面模糊的樹木們，看似互相連結，使得分離感和連結感同時並存。

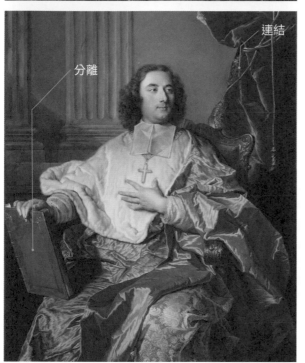

依照素材本身的亮度或顏色，也能顯現出連結感與分離感。在這張以暖色調為主的圖像中，左邊的藍書給人較強的分離感，而右後方背景物品之一的咖啡色布與土黃色的背景相似，則有連結的感覺。

此外，由於圖中布料的材質與人物身上的布料材質相近，因此不會覺得主體的紅色布有分離之感。

在這張圖像中左半邊範圍大，且線條柔和，與右半邊銳利又暗的構圖，形成自然的視線流動。

連結：藍色與粉色雖為對比色，但陰影差異較小、界限柔和所以產生連結感，有自然的視線流動。

分離：粉紅色逐漸轉成咖啡色後變暗，而粉紅色與深綠色形成對比，帶來較強的分離感。

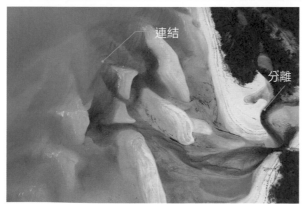

細節的使用原則

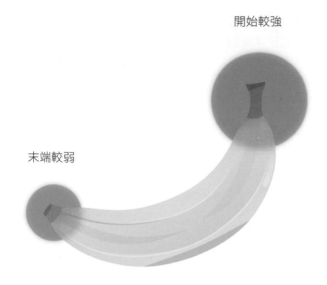

開始較強

末端較弱

細節的所在位置是關鍵

誠如前面所提到的，過多的細節會導致視線分散。爲什麼呢？細節不是聚焦視線的方法之一嗎？事實上，細節的好與壞取決於其所在的位置與強度。若處理不好，就只會讓觀者看向細節而已，導致視覺不平衡。

接下來，我們就要來探討細節的使用原則，正如上圖香蕉這種簡單的設計，也有其細節原理的存在。

能使用細節的地方

－形態的結束
－外框
－關節
－改變面的角度時（稜角）
－變換材質時

避免使用細節之處

－寬大又柔軟的面
－關節與關節間（例如肩膀與手肘間的前臂）

然而，若仍需要在避免使用細節之處使用細節時，則可以用較弱的細節強度來呈現，例如：皮膚的皺紋或毛孔。

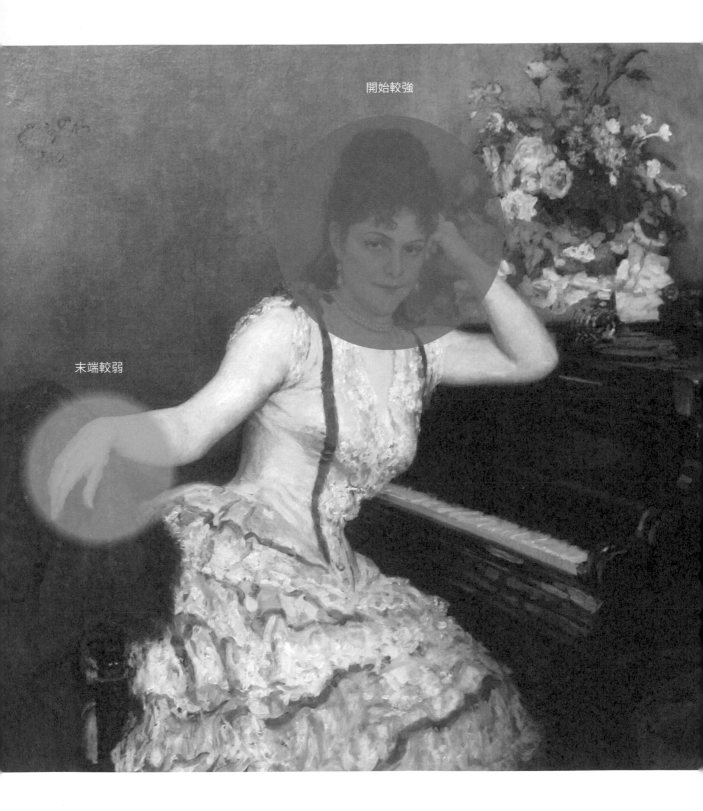

開始較強

末端較弱

形態的方向和邊界

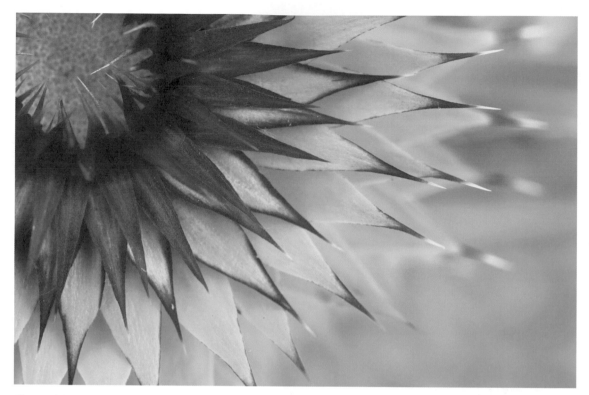

葉子尾端銳利模樣與紫色的邊界，能讓人感受到方向性。

鞋子的前端細節設計較強，末端則較弱。

建築物尖尖凸起的高塔，是方向性收尾的最佳設計要素。若塔的頂端再加上一些裝飾，則能完成更自然的細節處理。

形態的邊界

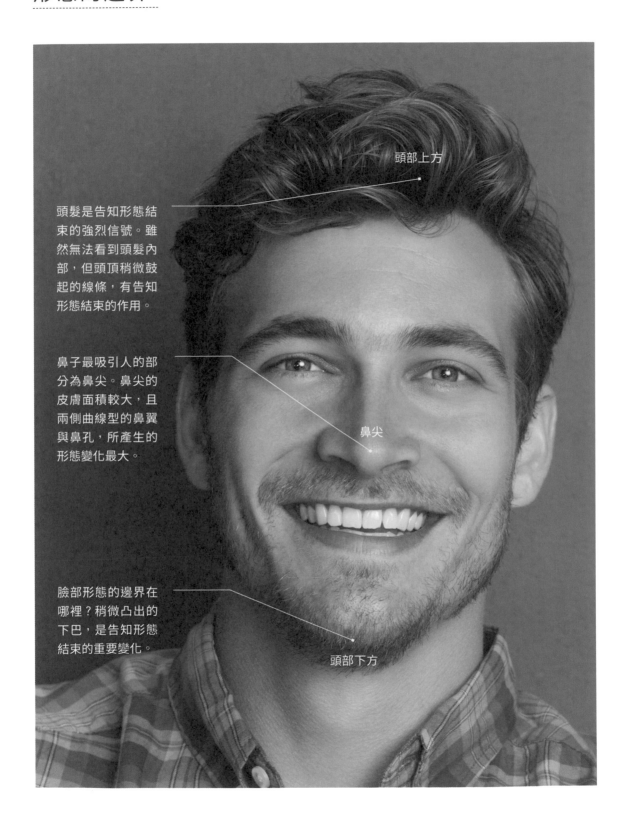

頭髮是告知形態結束的強烈信號。雖然無法看到頭髮內部，但頭頂稍微鼓起的線條，有告知形態結束的作用。

鼻子最吸引人的部分為鼻尖。鼻尖的皮膚面積較大，且兩側曲線型的鼻翼與鼻孔，所產生的形態變化最大。

臉部形態的邊界在哪裡？稍微凸出的下巴，是告知形態結束的重要變化。

頭部上方

鼻尖

頭部下方

連結處

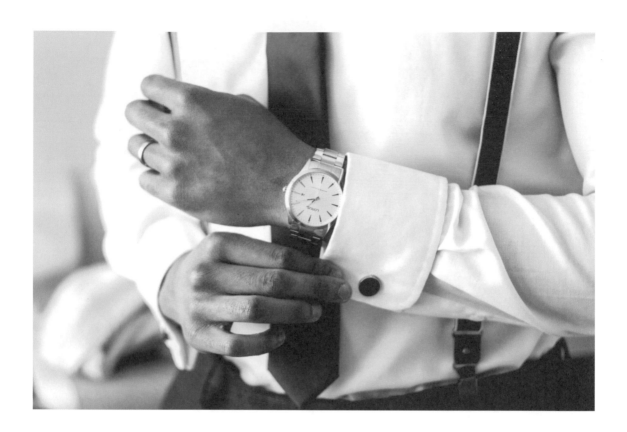

我們來看一下包包帶子，或裝飾品是如何吊掛？可以看到背帶是用鐵製的材質或加上一層皮革製成。

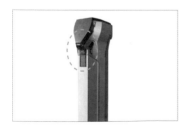

此為電玩遊戲中，經常可以看到的外星人建築物的柱子。能可看到在連接處加了許多細節。

形態之間要怎麼連結，才比較自然呢？看看我的雙手，每節手指上的皺褶不僅有活動的實質功用，也可以說是自然賦予關節的細部裝飾。

此外，手腕也是個能強調的重要部位。當配戴手錶時，手錶自然成爲強調手腕的物件。除此之外，手腕附近的袖口或鈕釦，也是能強調手腕的良好細節裝飾。

變換材質時

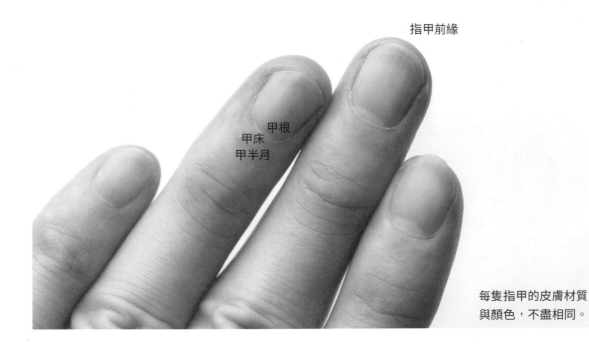

指甲前緣

甲根
甲床
甲半月

每隻指甲的皮膚材質
與顏色，不盡相同。

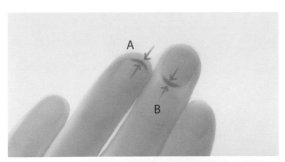

A：當指甲長出皮膚或繼續往外生長時，最後
　　會轉換成指甲前緣。

B：指甲從根部開始長出時，會有稱為甲半
　　月、甲床、甲根等的轉換過程。

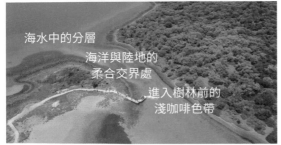

海水中的分層

海洋與陸地的
柔合交界處

進入樹林前的
淺咖啡色帶

陸地和海洋交界的沙灘，經常出現明亮度的變化：
湛藍海水碰到沙灘後變成柔和的咖啡色；沙灘的顏
色和樹林相調和後，再次出現柔和的視覺變化。

輪廓和邊緣

圖中家具的邊緣和輪廓都比較扁薄。事實上，若邊緣太過厚重會使床頭與背景分離；反之薄型則可給人貼合、統一的感覺。換言之，就是轉接處過於強烈的設計，會給人古典老式的家具感；而轉接處較柔和的則會給人新潮的現代家具感。

用逆光使物體輪廓變亮，也是表現細節的方法之一；無論是風景畫或人物畫皆適用。只要能讓背景或人物邊緣變亮、變明顯，整體視覺感受就會不一樣。

由此可見，從大自然中尋找好作品，是最棒的學習。

下圖不只有上下魚鰭醒目，頭部跟尾部的細節也很強烈。從單純簡單的身體中心，越往外圍越多細節強調之處。

稜角

當角度和緩變換時

　　各位可看到螃蟹頭部的正面，其黃色部分的形態最柔和，稜角圓滑、變化少。因此，第一眼看到的地方，會是這塊大而柔和的凸起處，而不是銳利的凸起處。

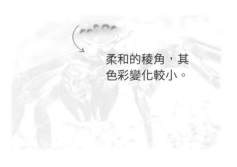

柔和的稜角，其色彩變化較小。

當角度急速變換時

　　螃蟹的側面或腳的弧度，比頭部來的銳利，且尖銳稜角的邊緣跟凸起處的顏色變化，十分明顯。

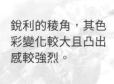

銳利的稜角，其色彩變化較大且凸出感較強烈。

由此可看出，隨著稜角的角度變化，而有著不同的強調方式：
急速變化時其細節表現較強烈，柔和變化時則細節較弱。

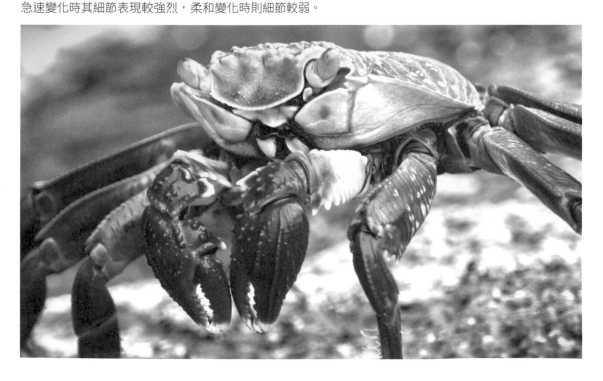

分組

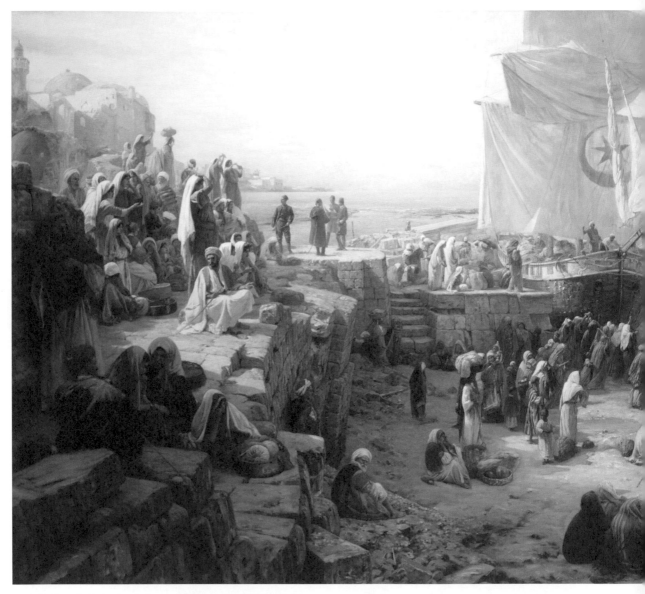

圖中將幾百人分成五至六組，可降低眼睛的觀看負擔，
也能一眼看出各團體之間的明亮差異。

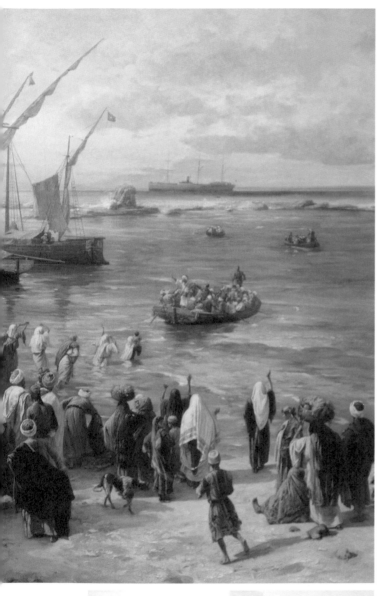

分組，是希望在圖像中呈現眾多人物，卻又不想讓畫面太複雜的好方法：

1. 把擁有類似特徵的個體，互相聚集時稱為「分組」。分組後的團體與團體之間，需有某種程度的距離，來畫分出不同的團體。

2. 若空間不足，無法有多餘留白位置時，兩個團體之間需要能辨別出是不同團體的特色。例如：衣服顏色、形態或肢體動作等，以作為明顯區分。

左圖將人物分成六組，視線會從最外層的大團體往內，最後聚焦在船上紅衣人的身上。

在這張畫中，角色們有著固定間隔，但是靠著人物視線和臉部方向的不同，能區分出主要團體與其他次要團體。

在右圖中，可以明確的區分出前面華麗顏色的團體，跟後方單一色彩的團體。除了色彩不同，兩個團體之間的形態也不一樣：前者斜線倒下，後者直立；成功地利用分組概念，減少畫面的複雜感。

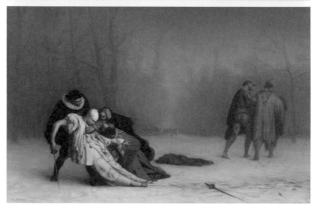

1. 藍天＋灰色建築物＋紅色屋頂
2. 雲團＋縱向建築物＋橫向屋頂

用以上方式分組，便能容易看出各自的團體關係。

寬廣柔和的綠色背景與明亮的羊群間，能感覺到兩者之間有明確的距離感。

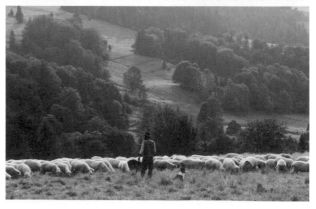

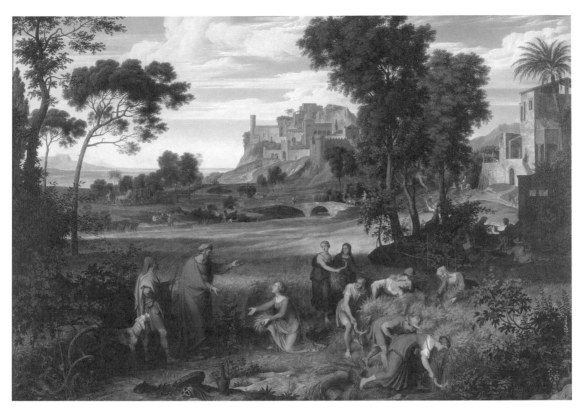

圖中引人注目的地方，在於跪下的女性與穿紅衣的男性有著強烈對比。然而，
由於畫中人物間的距離都相似，因此無法分組。為此，若右邊人物的數量多一
些，來提高分組密度，更能凸顯出主要人物。

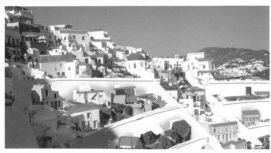

再好的設計構圖，若無分組，也很難讀懂圖像
想要表達的主題是什麼。各位不妨試著用左圖
找出分組原則：

1. 將屋頂顏色全換成藍色後，以顏色來分組。
2. 把房子以階梯式分類，提高圖像的可讀性。

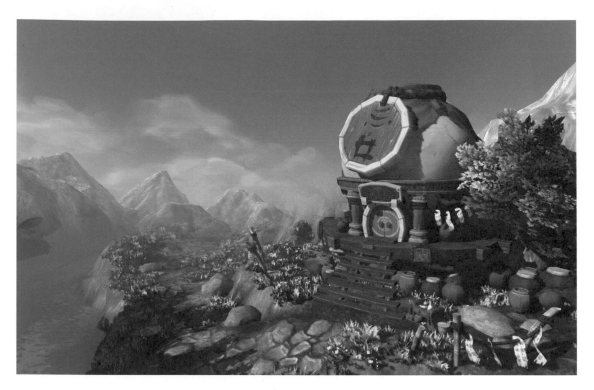

　　石頭、草叢、地面的明暗度過於接近,很難一眼區
分;且石頭與樹叢大小也太相近,亦難找出強弱,沒有
主題焦點。

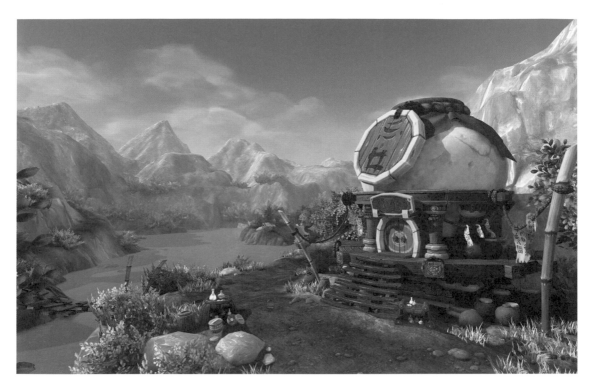

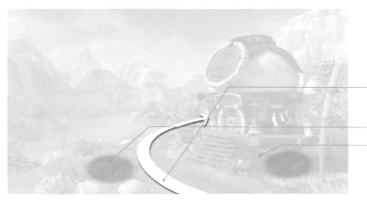

1. 主要咖啡色道路與流動的草地
 為一組
2. 放酒的桌子與石頭為一組
3. 瓦罐們為一組

　　沿著水邊流的道路，成為圖像主要的視線流動方向，而草坪則在路的兩旁作為輔助，強化這個流動方向；接著，再把相同形狀的石頭與小桌子放置在左邊。

　　有發現嗎？其實只要將道路的流動與特殊圖形重新配置，就能成為更容易閱讀的圖像。

過場轉換

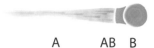

A　　AB　B

　　轉換，是指兩種不同視覺效果的個體，以柔和漸進的方式連結；透過製造流動來自然呈現個體與個體之間的連結，是最常使用的方法。

　　若沒有連結 A 與 B 的 AB，則會造成急速轉換，導致 A 跟 B 的連續性不佳產生分離感。

　　在轉換之中，最有趣的點在於 AB 不僅能賦予流動的連結功能，有時還能凸顯中斷的效果。

　　轉換的功能是為了營造出協調的視覺感受，所進行的連結或中斷，且不偏向任一邊，進而達到均衡。如上圖為了連結 A 跟 B，而產生出 AB 的轉換；這樣或許會比較容易理解。

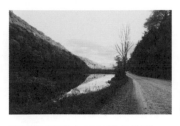

道路與河流之間有綠色的灌木、落葉堆及泥土。雖然有各種層次的組合會使圖片的連結關係過於複雜，卻也會意外地豐富了視覺效果。

相連成一條的鐵製護欄，和白色線條等形成視覺上的分離，這時左邊的樹木必須產生更大的對比，才能平衡圖像中的水平和垂直。

頭部與身體的界線處為鋸齒狀，有強烈的分離感，但卻給人線條忽上忽下的混合之感。若界線如刀割般水平切齊，那麼分離感就會達到極致，亦會成為一種平衡。

樹林逆光後倒映的影子，與地面產生連結轉換。像視線流動一般先透過影子從地面向上看往樹枝，使兩者柔和地相連。

此圖不是 A 混合 B 的概念，而是有明確的中間轉換：以鮮明的花萼連接了花莖與花瓣，壁壘分明。

在大砲與砲台相連處，能看到柔和包覆兩者的轉換處。

屋頂與牆面之間即便無轉換，也因為彼此的設計都單純，所以視覺上不會覺得太奇怪。

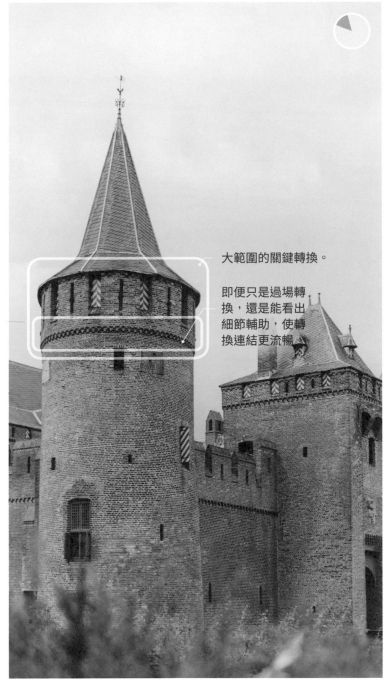

大範圍的關鍵轉換。

即便只是過場轉換，還是能看出細節輔助，使轉換連結更流暢

沒有過場轉換的現代建築。屋頂與牆壁之間沒有界線或裝飾，也因為沒有屋頂，使得牆面成為主要的視線流動引導者。

　　這樣的過場轉換，經常被運用在屋頂跟牆壁之間，就連屋頂頂端處，也能發現小小的轉變。此外，會發現當牆壁設計越簡單時，這種單純的轉換更能豐富建築的視覺效果。因為，若是牆壁的設計過於複雜，轉換的效果就會減弱。

　　另外，當轉換過大或無法集中時，其效果不僅會減半，視覺上還會變得複雜，導致空間對比消失，使屋頂與牆面看起來均等。

使用轉換的案例分析

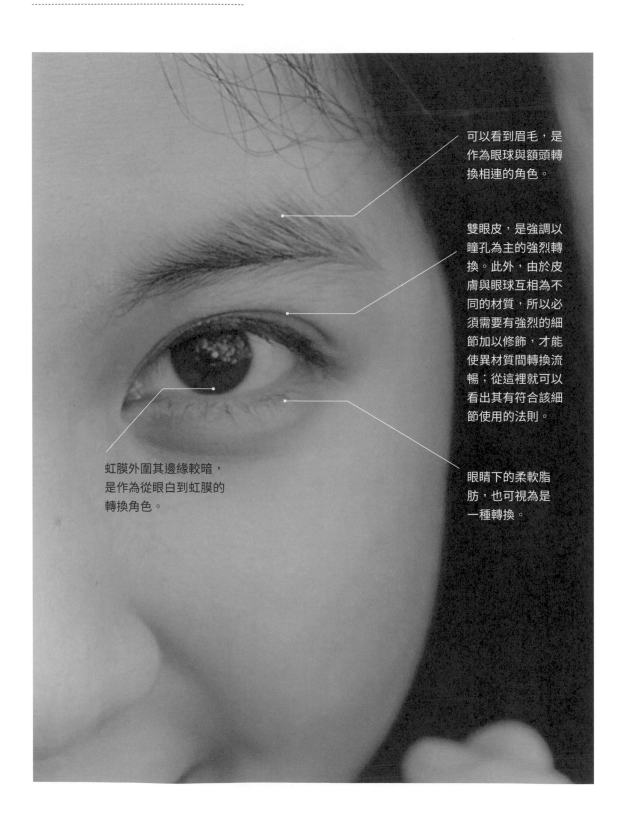

可以看到眉毛，是作為眼球與額頭轉換相連的角色。

雙眼皮，是強調以瞳孔為主的強烈轉換。此外，由於皮膚與眼球互相為不同的材質，所以必須需要有強烈的細節加以修飾，才能使異材質間轉換流暢；從這裡就可以看出其有符合該細節使用的法則。

虹膜外圍其邊緣較暗，是作為從眼白到虹膜的轉換角色。

眼睛下的柔軟脂肪，也可視為是一種轉換。

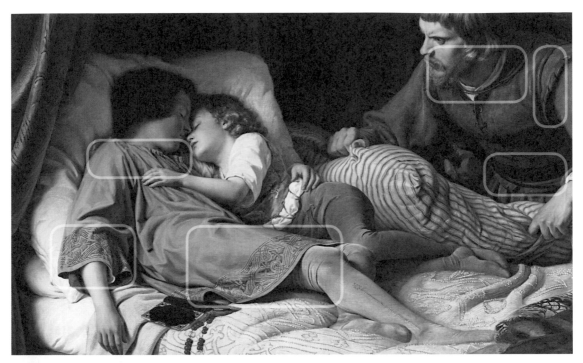

衣服的袖子、領口裝飾、肩膀與手臂的分離感等，皆屬於轉換之處，表現的相當豐富。

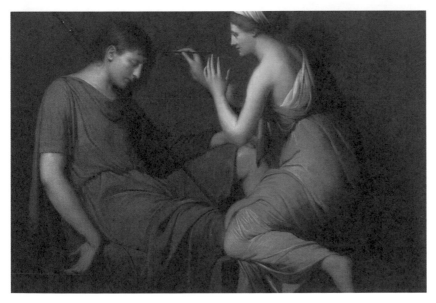

身上的衣服有好幾層，然而袖子與領口沒有特別轉換，令人無法集中視線。

下面這幅抽象畫中沒有
使用轉換，只用銳利的
界線刺激眼睛，並在形
態的末端用尖銳的角呈
現，大幅增加銳利感。

聲波設計

如何在一張圖像中，妥善配置、排列每個物件的位置呢？如果只是隨意放置，勢必會看起來相當凌亂。實際上，最簡易的方法，就是把相似圖形或相似的角度放在一起，如此就會給人「整理」後的感覺。例如右圖，是以圓圈為中心，而左右則呈現一個Ｖ的角度，使整個設計看起來是一體的。

像這樣反覆使用相同圖形或相同角度，所得到的視覺效果，稱為「聲波設計」，是使圖像單純化的技法之一。

人們必須充分了解後，才有辦法帶入情感，因此，容易讀懂的單純設計，越容易使人對其產生情感。欲達到這樣的視覺效果，就要使用「聲波設計」。

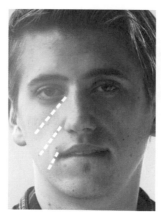

觀察看看，臉上的皺紋或骨頭，都會朝向同一個角度。

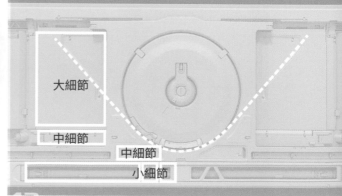

這裡使用了當角度一致時，越往下的空間分配會越小的轉換設計。

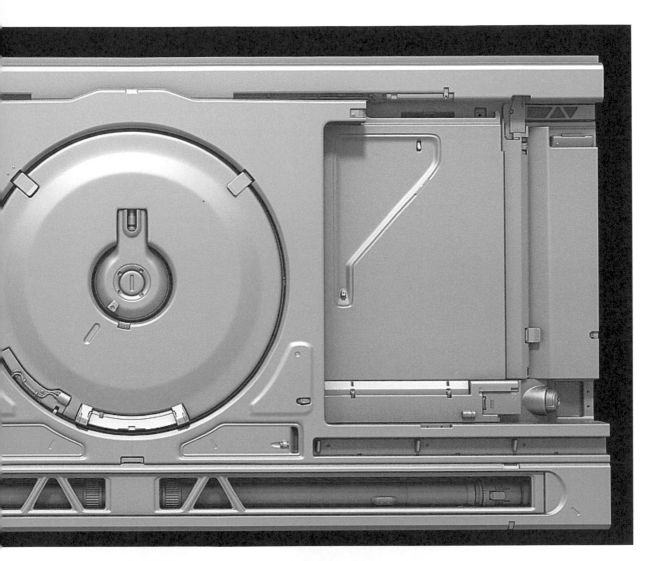

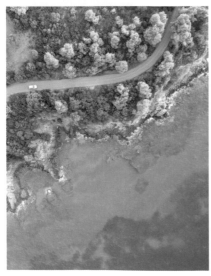

從空拍照中,可以看到好幾層形態的簡單美:從水中的地形到海岸線、樹林,都沿著同一條線。而城市中的建築物們,也是跟著道路、大圓形成聲波狀。這樣一層一層猶如聲波般,將美的感覺向外傳遞出去,發揮影響力。

封閉式和開放式

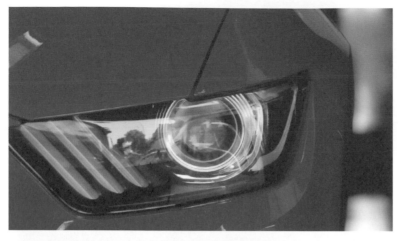

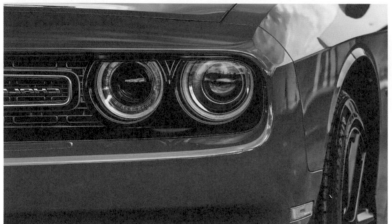

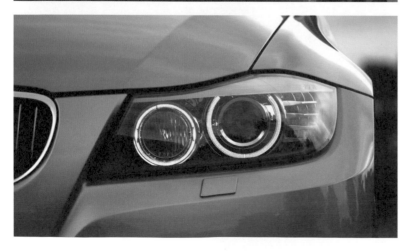

以下，挑選了幾張汽車的車頭燈，從左邊開始流動到右邊靜止的圖片。

汽車的車頭燈上方大多較短，而燈罩稍微凸出的模樣，是為了引導視線能從上看到下；至於車燈下方凹進去的形態，則是為了使視線停留在車燈所創造的效果。

下圖已將圓圈加大，跟左圖不同的是，圓形上半部是被開啟的，如此一來視線會從上往下流動，進而加大鳥和圓圈的對比，使畫面更加好看。

圓圈是封閉的，因此容易吸引視線；但因這個圓圈大小、位置和鳥的大小、位置差不多，導致不知道焦點是誰。

為了讓視覺平衡，建議將圓圈放大。

凹凸式構圖

凹式構圖，通常適用於視線流動的開始處。例如：上圖左側有許多留白。

凹式構圖，經常能在帶有距離感的背景畫中看到。正因為是在主要角色的後面出現，有著讓人看完主要角色後帶著餘韻，再往後集中看的設計效果。

用凹式構圖安排人物位置，能使視線集中於中間角色。右圖因為中間主要人物的身高較矮，進而自動形成了視線從上到下看的凹式構圖。

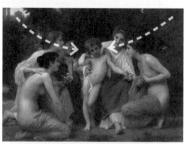

凹式構圖雖然適用於風景畫，不過也可用在人物畫中。右圖的大人與小孩身後有一面鏡子，這面鏡子的外圍，便扮演了形成凹式構圖的角色，使得視線自然集中在圖中人物的臉上。

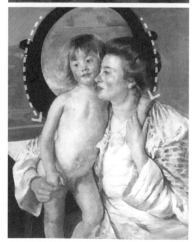

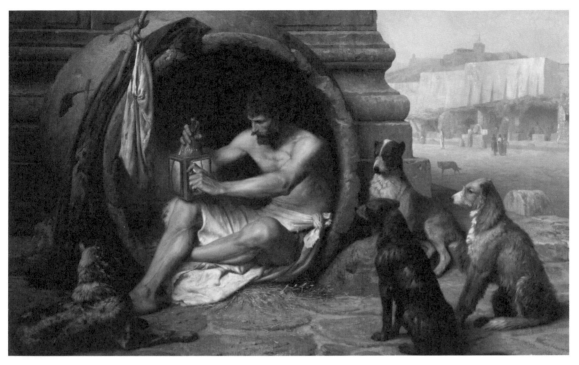

凸式構圖，適用於完整的靜止圖像。誠如上圖
所示，背景的空間很小，人物也比較小。

　　凸式構圖適合用來
表現獨立的個體，和靜
止的畫面。

凸式構圖適合本書一開始提到的的靜止畫面。被
視為焦點的臉部應在左邊，以接受視線的流動，
然而在靜止圖像中，選擇凸式構圖則多半是為了
進一步強化靜止效果：在視線往背景看去之前，
使眼睛多集中於人物身上聚焦。

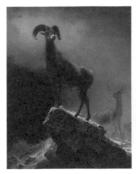
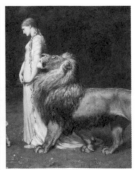

逆流的焦點

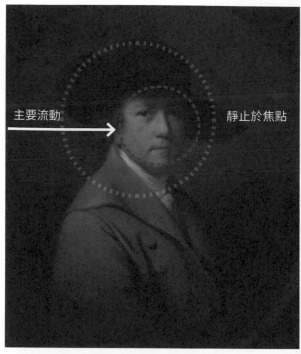

主要流動　　　　　　　　　　　　靜止於焦點

人物的臉朝右的時候。

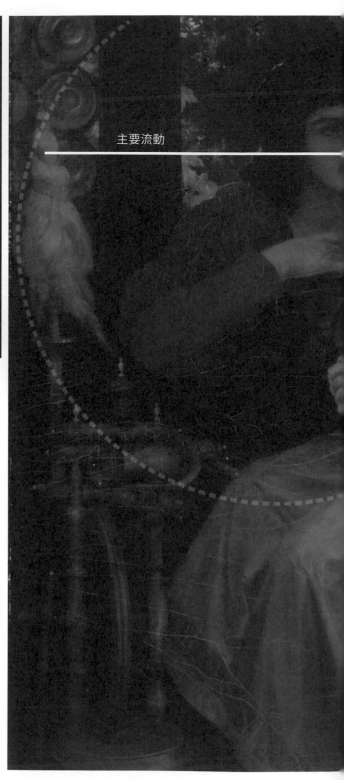

主要流動

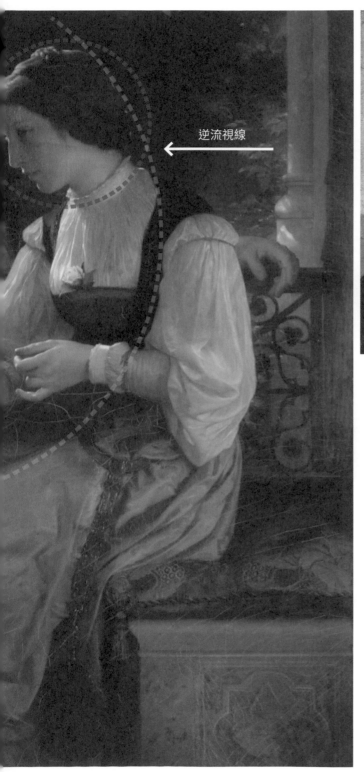

逆流視線

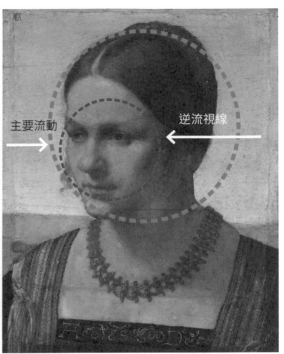

主要流動　　　　逆流視線

自畫像中人物朝左看時，產生視覺的逆流。

　　在婚禮上的男女座位安排，就是使用這個設計原則。男左、女右，形成細節與大小的平衡。身型較大、細節較少的男子為輔助角色，而身型較小、細節較多的女子，則為視線流動的最終目的地。上方的兩張小圖，就是以相同位置表現視線流動的示意圖。

　　實際上，這樣的設計原則經常被使用於自畫像中：男子在左、女子在右，讓主要視線的流動互相碰撞，產生視線逆流的效果。

焦點在右側的圖像

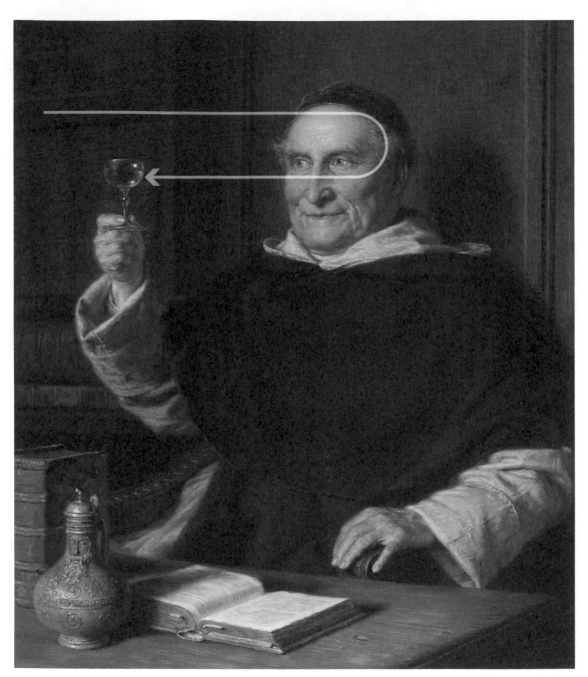

上圖的視線流動，是從左上開始，到與人物
的逆流視線碰撞後，再次回到酒杯。

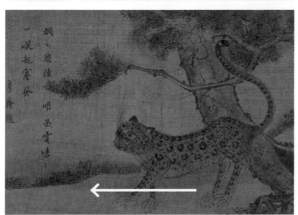

　　當畫面被一個完整的獨立個體塡滿時，就不會
有視線流動的空間。因此，爲了引導視線流動，會
利用視線逆流，將物體朝向往左看的位置。

如何平衡逆流視線？

..

　　圖像中可能只有一個焦點，但也有可能在這個焦點中包含著數個小流動。主要焦點的內部，會受到流動與靜止重新分配，進而產生不同密度與距離，改變視覺流動的方向。為此，把小流動放置為大流動的逆流時，會使主題與背景更加緊密。

只有一個主要焦點的簡單圖像

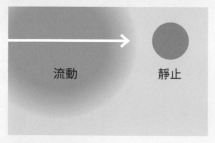

只有一個簡單的焦點，沒有逆流視線
的圖。視線流動到右側停止。

圖像為簡單焦點時，不需要製造兩次
流動，就能輕易達到視覺平衡。

人物臉部朝右，
持續不斷地產生流動時

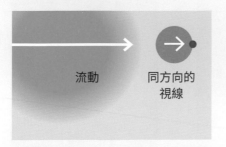

流動　　　同方向的
　　　　　　視線

主要人物的臉朝右，沒有流動的變化。

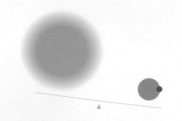

第二個焦點也和主角看向同一方向，
讓視覺平衡朝該方向不斷傾洩。

人物臉部朝左，
產生流動的逆流時

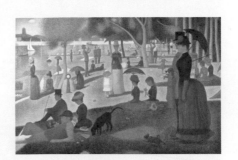

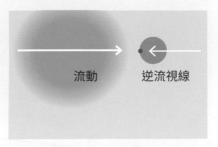

流動　　　逆流視線

主要人物朝左看，主要視線的流動產
生逆流。

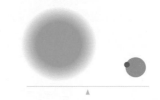

第二個焦點與主要焦點為相對方向時，主
要視線與大片留白，達到視覺上的平衡。

改變焦點位置：視線逆流

　　為什麼要改變焦點位置呢？讓我們來重新複習一下。誠如我們前面所學的，觀看大範圍圖像時的視線流動是從左側開始，並隨著圖像中的人物而變化。而為了製造逆流焦點，人物必須往反向看，也就是左側；這時視線就會停留在那裡，成為焦點。

　　而正因為產生了這樣的視線停留，所以出現了改變焦點位置的概念。除了在大範圍的圖像中，會有這樣令人固定視線的作法，在自畫像中也經常出現；就像用相機放大拍攝一樣，只看人物的表情時可發現眼、鼻、口都朝向左側。於是，就產生了將焦點位置放在左側的焦點改變。

觀看大範圍、視線較遠的圖像時，焦點位置在右側

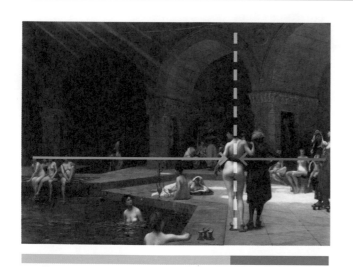

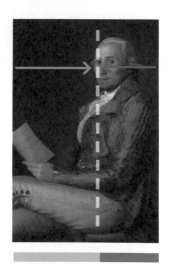

單純　　　　複雜　　　　　　　　　　單純　　　　複雜

在大範圍、視線較遠的圖像中，因為人們是主要焦點，必須讓所有視線都在右邊靜止。然而，第二個焦點的臉往左側看，進而產生視覺逆流。

人物雖坐在右側，但臉和身體的姿勢朝左。因此，製造了一個與從左側主要視線相抗衡的小型視線逆流。

正常比例範圍的圖片。
右側有一個逆流焦點與
左側的視線平衡。

人物放大來看時，眼鼻口成
為焦點。而為了與觀眾從左
看來的視線相對，必須將眼
鼻口的方向朝左放置。

▲ | ▲
視覺平衡 | 視覺平衡

圖像中只有一個對象時，焦點位置在左側

複雜　　　單純

離左側起點越近，留白與焦點的
關係則相反。

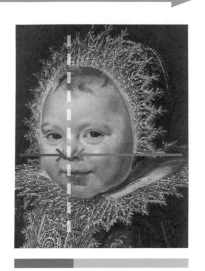

複雜　　　單純

這是只有臉部的放大肖像畫。與
風景畫不同的地方，在於以右側
為主，而左側產生逆流平衡。

視線的統一與分散

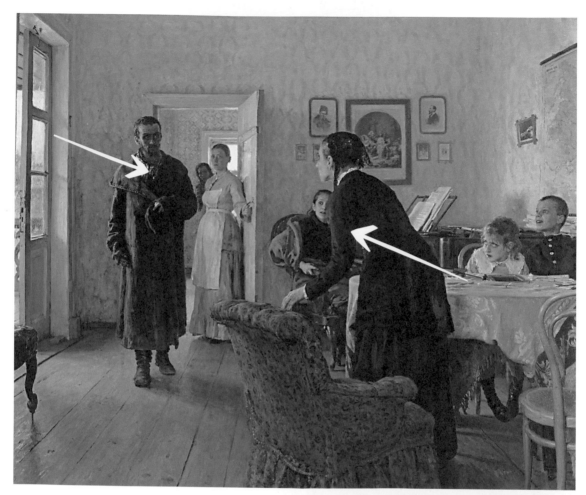

　　當主角與配角互相對看時，觀眾的視線也會跟著由外往內看。

　　隨著視線從哪裡開始，會有不同的圖像解讀方式。不過在這裡，我們想討論的是視線聚攏的特性。

群眾的視線聚集在主要焦點上，強調出統一感。

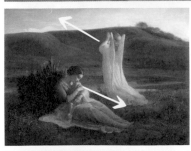

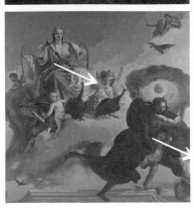

人物往畫面以外看,漸漸疏
離背後的空間,彷彿左側背
景是另外貼上去的感覺。

兩人的視線不同,各自以
不同方向引導觀者。

右側人物的視線往右下角
看去,沒有與左側人物對
看,因此帶動觀者的視線
一起往右下看去。

焦點位置的差異

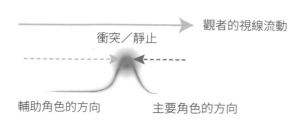

觀者的視線流動

衝突／靜止

輔助角色的方向　　　主要角色的方向

由左往右

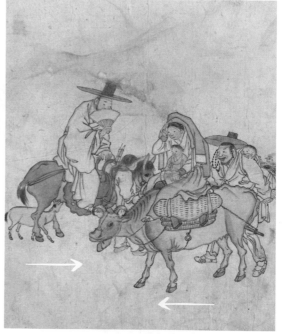

順著觀眾的視線流動，中間無角色逆流視線，所以
沒有視覺刺激。此外，主要角色無特別變化，給人
完成事情後上路離開的感覺。

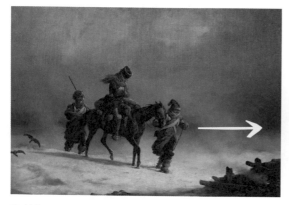

沒有相對逆流時

回到事件　　　最高峰後
的進行　　　　的退下

回來　　　　往前走

上圖為左右對看的圖像。右側人物朝某方向前進
的感覺，左側人物則給人結束某事，準備回家的
感覺。

觀者的視線通常會由左到右看；這時若想加入有趣的靜止，就必須要在觀者與主要角色之間，加入視線衝突。然而，這時角色的視線與移動方向必須從右到左，如此一來逆流視線的方向，便能帶出主要角色準備出發到某處的感覺。

　　與之相對，若以原本從左到右的方向，則會帶給觀者角色們前往預訂的目的地的感覺；這種表現方式經常在電影或電視中出現。

由右往左

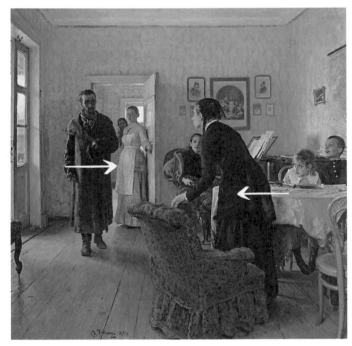

從右到左的位置能表現出等待，也可用來表現朝向新方向出發的感覺。

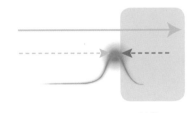

前進

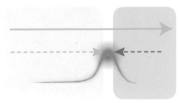

從左到右看的人	從右看到左的人
疑問、請求、開頭、追求等	回答、解決、反應、拒絕等
提供事情開端的角色	回應、接受事件的角色
尋找最終目的地	最終目的地
好奇、行動	安定、等待

利用形狀對比吸引視線

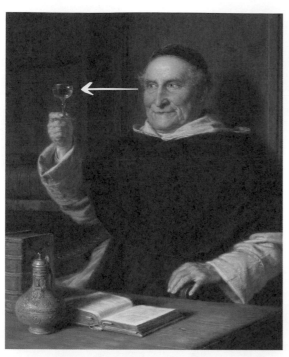

視線從主要角色的臉，看向手中酒杯。

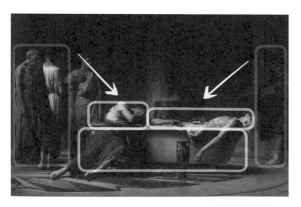

左右兩側有筆直站立的人們，因此，視線朝向中央
水平狀態的人們看去。

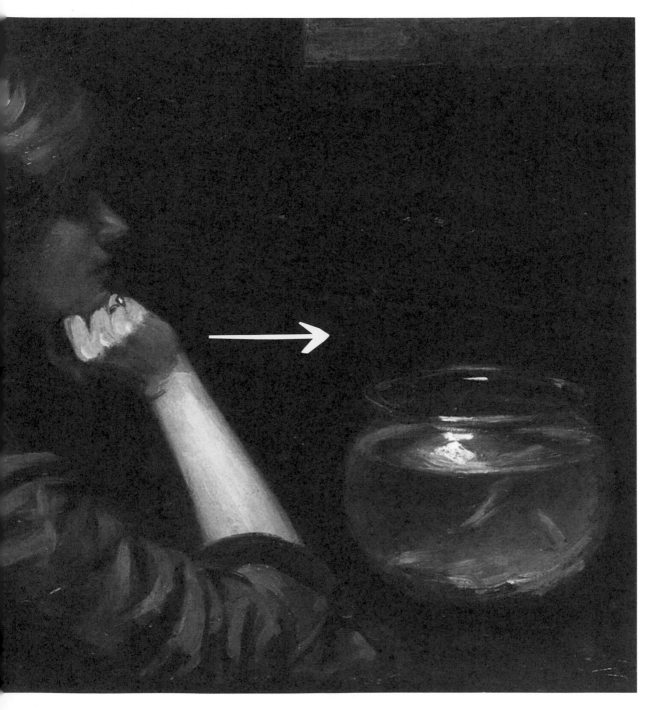

　　在背景與人物視覺和諧的圖像中，通常視線流動的最終目的地，都是人物；那背像畫呢？通常會加上比人像單純的形狀或創造形狀對比，來增加多餘的視線流動。

　　如上圖，視線跟著主要角色的臉、手、手臂，最後看向魚缸。畫家用比頭型更單純的圓形明亮魚缸，吸引著觀者視線，決定其視線流動方向。

前奏與結尾

　　前奏與結尾，各自有告知明確流動與靜止的作用。在空無一物的畫面時，前奏慢慢響起；可能是要人專心聽鼓聲，或是製造出打破玻璃的緊張感；前奏出現時，就是告知著「要開始了」。

　　結尾則是在高潮過後，修飾結束的一種強調方式。例如：原本有力的海浪慢慢平緩，例如：用堤壩這類垂直物體阻隔告知結束，或以放置獨立的特殊物件，製造結局。

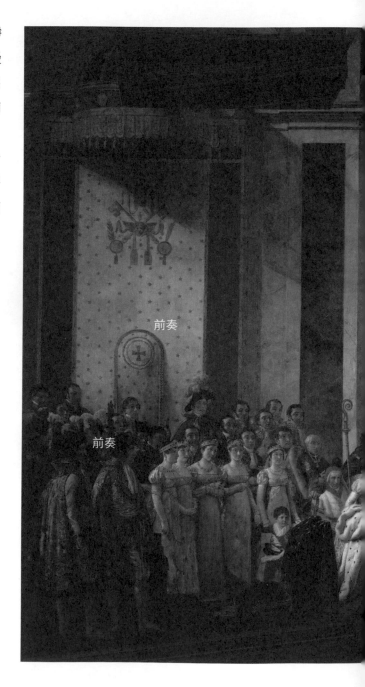

前奏

前奏

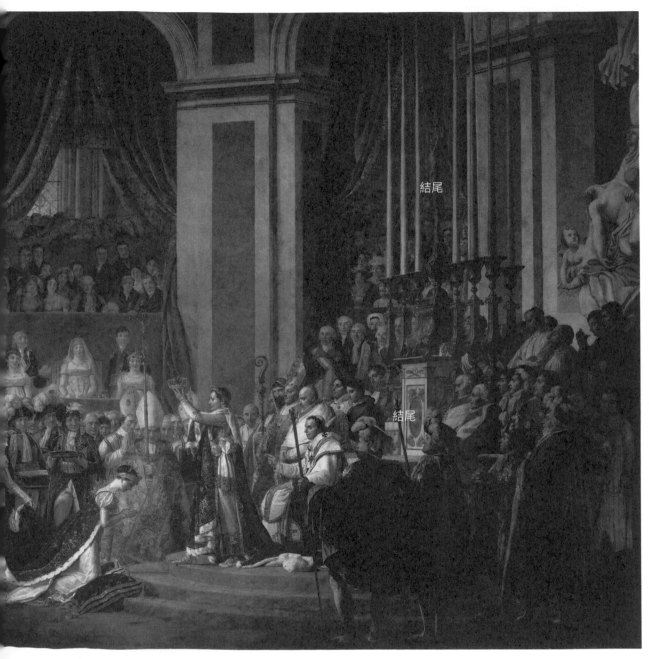

結尾

結尾

左側與右側皆有令人注目的白衣男性們、黑衣男性們；
他們各自扮演了前奏與結尾的角色。

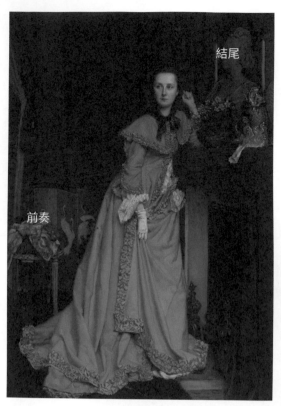

結尾

前奏

用左側的小桌子扮演前奏，
而放在右側壁暖爐上垂直的
手與雕像，則扮演結尾。

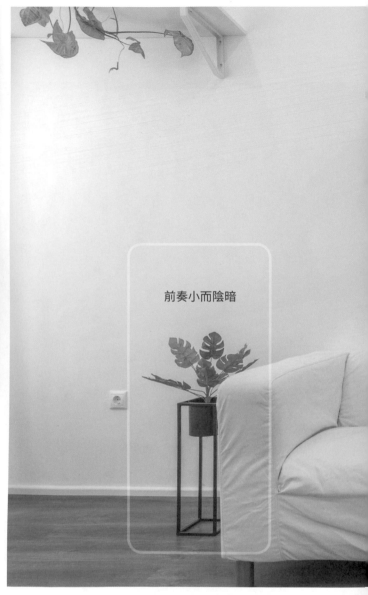

前奏小而陰暗

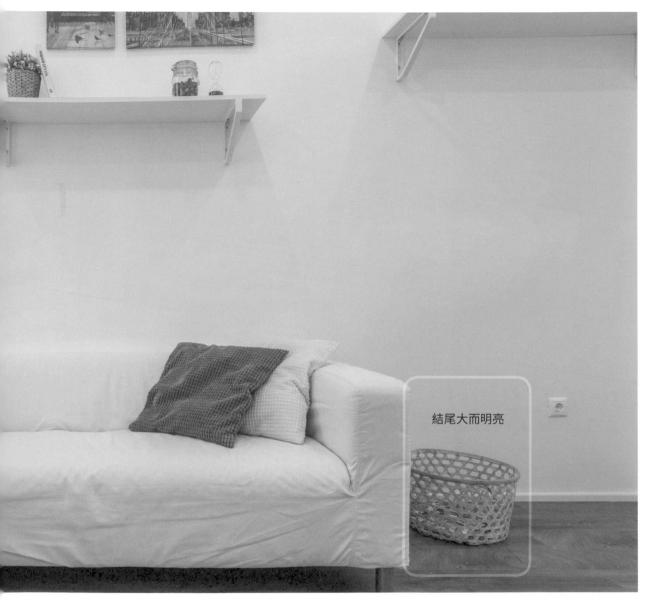

結尾大而明亮

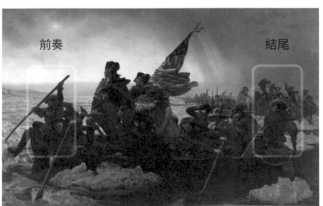

前奏　　　　　　　　　　　結尾

以站在旗幟前的主角為基準，前後划槳的人左側為前奏，右側為結尾，且左邊比右邊線條還要複雜，能引起視線的強弱變化。另外，右側結尾的人將視線轉回，且因其身上的色彩單純，所以往結尾看的視線也較弱。

| S 曲線設計

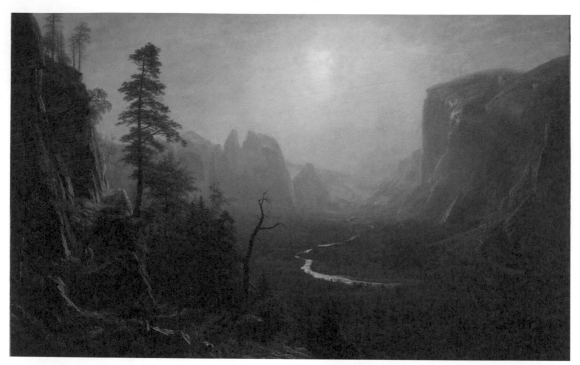

若想取景河川、山脈的 S 形狀，
需要比較久的閱讀時間。此外，
由於視線會隨著走向流動，也會
給人邊看邊探險的有趣之感。

S 曲線設計的優點

　　S 曲線的優點有兩種：其一，可利用
S 曲線使圖像的規模放大，營造無法一眼
全部看完，還有很多未知之處可看。

　　其二，會讓人仔細觀察圖像。例如：
即使是相同的道路，改用曲線而非直線呈
現，會給人要走更多距離的感覺。而當視
線跟著曲線走時，不僅能仔細觀察圖像，
也能增加視線停留的時間。

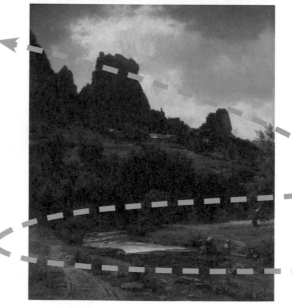

不知是否想讓人把河川跟山脈都一次看完的原
因，這幅作品引導視線左右來回看。如果各位
以後想畫大規模的畫作，不妨使用這種左右切
斷的 S 曲線，能讓視線長時間停留在圖像上。

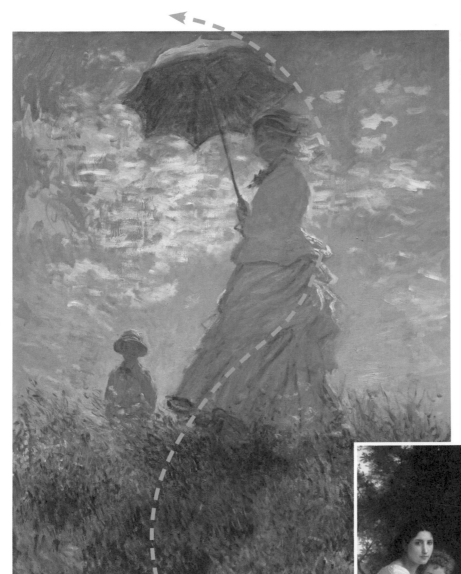

S 曲線並非只能用在風景畫。在這幅人物畫中，從雨傘頂端到女子身體、群擺，至最後的影子，都是典型的 S 曲線。

用三個人物的位置與姿勢，安排出 S 曲線設計。

重疊設計

重疊設計是爲了表現圖像前後關係，而以物件重疊的方式呈現。

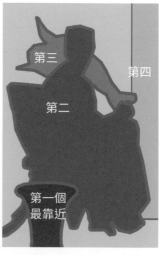

若籃子前面沒有任何遮蔽，則籃子為最前面的前景。其次，可以看出小孩天使比柱子稍前、比女性稍後。由此可見，我們能用重疊設計，表現各物體在畫面中的位置。

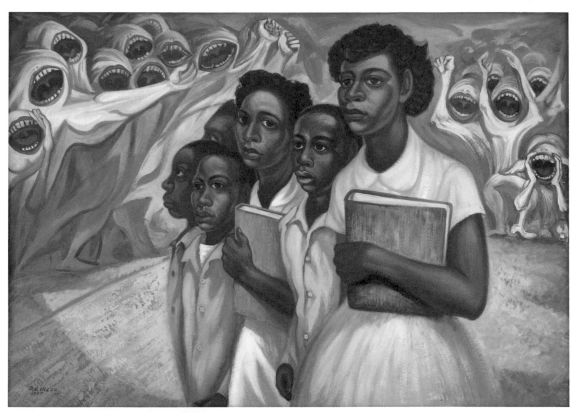

沒有表現出重疊設計的抽象畫，
很難了解空間感的變化。

背景的怪物與中間的人們並沒
有重疊，分離感十分明確。不過，
視線會朝與人物無關的怪物們，其
嘲笑的模樣看去。

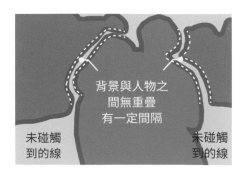

一般而言，有重疊設計的圖像
不會出現水平線。

裁切設計

　　有時我們會看到作品超出畫布；為什麼藝術家要如此呢？是為了讓圖像規模更大、流動感更好，才會畫出超過畫布的圖像，而我們稱之為裁切設計。

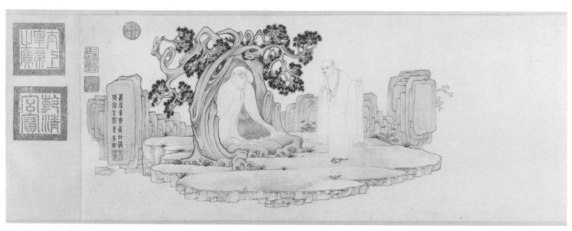

雖然有畫出樹木的主幹，但感覺是因為基於空間不足所以畫出形狀奇怪的樹枝。

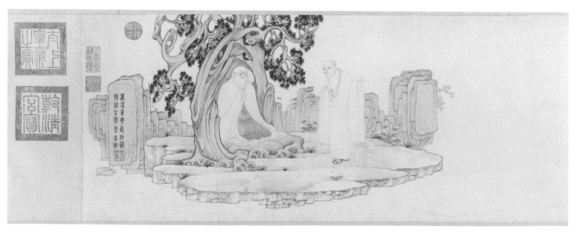

即使部分樹枝被裁切、樹被畫大超出畫布，也不會給人不完整的感覺，反而覺得這是一顆茂密的大樹。由此可見，焦點主體的體積變大之後，與輔助人物產生了大小對比，使之成為一幅更有魅力的圖像。

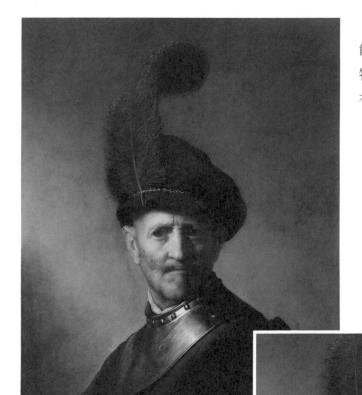

這張圖中很仔細的呈現了頭部裝飾，但反而因此擠壓到人物，覺得人物狹小，且好像刻意把人臉放置在畫布中央的感覺。

頭上的裝飾一定要全部出現嗎？為了將人物的臉部放大，不如把頭上飾品裁切掉吧！

事實上，即使頭飾被部分裁切，人們還是可以靠想像來預測原本的頭飾大小。甚至，使用了裁切設計之後，反而讓人的視線自然的從上到下流動，使圖像更生動。

圖層設計

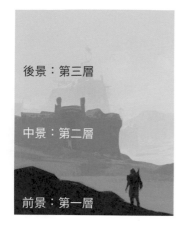

後景：第三層

中景：第二層

前景：第一層

　　圖層設計和重疊設計是相似的概念；因此，想讓圖像範圍更大且有距離感時，把它想成是重疊設計的擴大概念，會比較容易理解。

　　不將背景圖視為一個圖片，而是由不同圖層堆疊起來：人物的位置為近景層、城門是中景層、最遠的山則是遠景層，把這三層疊在一起，成為一個完整的圖像。

　　圖層的概念經常用在繪畫、攝影、電影、遊戲中，而調整各別圖層亮度時能提高分離感，例如：近景最暗、中景適中、遠景最亮，進而使視線能從近到遠移動，讓畫面更加活潑。

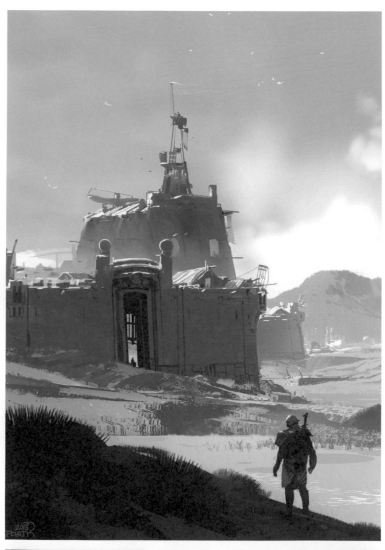

左圖中雖有近、中、遠景的圖層設計，但無明亮差異，因此無法感受到空間感，造成不論遠近，都是給予眼睛一樣的視覺刺激。

我們把右圖的遠景改成越遠亮度越弱，如此比原圖更能感受到空間感。跟原圖比較一下圖層設計吧！相同的中景在右圖呈現出明確的距離感，遠景則感覺像在好幾公里以外般的遙遠。

圖層設計的發展

　　雖然圖層設計的技術，不需要學習科學後才能使用。不過在藝術的發展中，初期並沒有被察覺到這個圖層設計的原則。或許，是覺得圖中出現的所有物品都很重要，沒有必要省略，當然也就不容許重疊或被擋住。

　　直到現代，藝術家開始大量使用圖層，如右圖照片一樣，自然捕捉到的藝術品也能呈現出完美的圖層。

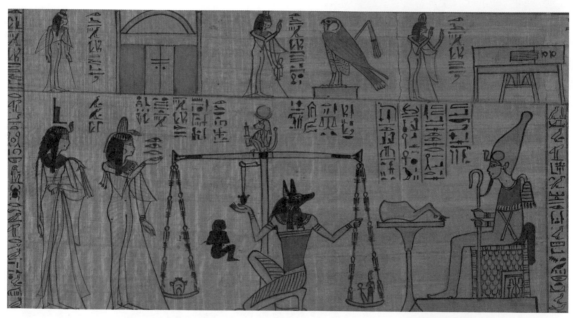

原始時代的藝術品中，無法看到圖層的效果。
所有的人和動物等個體，與背景的樹木皆無重
疊，好像被透明的薄層給包覆起來。

圖中兩人的手能看出重
疊；這是剛開始使用圖
層概念的初期階段。

1893 年的照片，
前、後圖層效果
豐富。

在漫長美術發展中，
重疊技術漸漸被大量使用

以山脊為基準，用近景與遠景區分出圖層，
能感受到明確距離感。

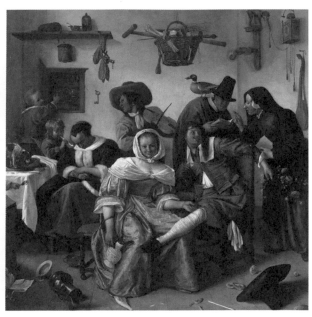

人物之間有前後重疊、手腳相互重疊的情形。但地板上的
小物品卻沒有，導致空間感降低，好像漂浮在空中般。

身體表現上，也
開始出現重疊。

不只有手臂與
腳重疊，身體
姿勢也帶給人
前、後分開的
感覺。

練習：用圖像閱讀解析設計原則

圖像閱讀，不是一件容易學習的事情，請各位務必融化貫通Part1 和 Part2 的所有概念，期望能幫助各位未來能更加了解圖像，用自己的文字或話語，表達對於圖像的抽象感受。

此外，本書並不是提出固有不變的設計觀念，而是要告訴各位藝術家們用何種想法來製作作品，所推敲出來的圖像閱讀法，當中就連創作作品時的考慮事項也包含在內，以及站在觀眾立場的作品修正方案也都想好了。

筆者認為想充分掌握圖像閱讀守則的最佳方法，是以最小的共通點來維持一貫的觀點，因此將能在所有地方都發現的設計原理，都收錄在本書中。

希望各位能善用這些共同的原理，愉快地閱讀、分析出以下圖像所想要傳達的內容。

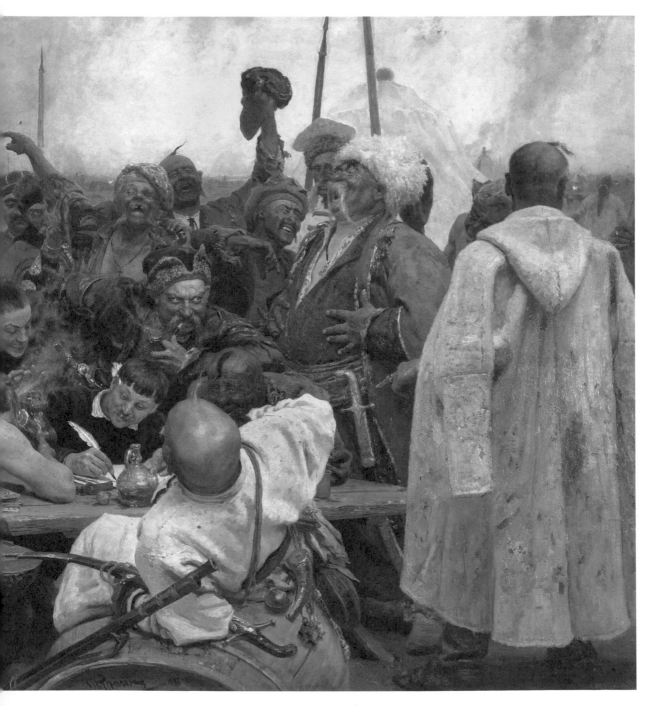

　　圖中雖然出現許多人物，是一個複雜的畫面，卻很好讀懂。請問，
圖中用了何種技術才能創造出這樣雜而不亂的視覺平衡呢？

　　如何找出視線相對的角色們，
其相對位置呢？

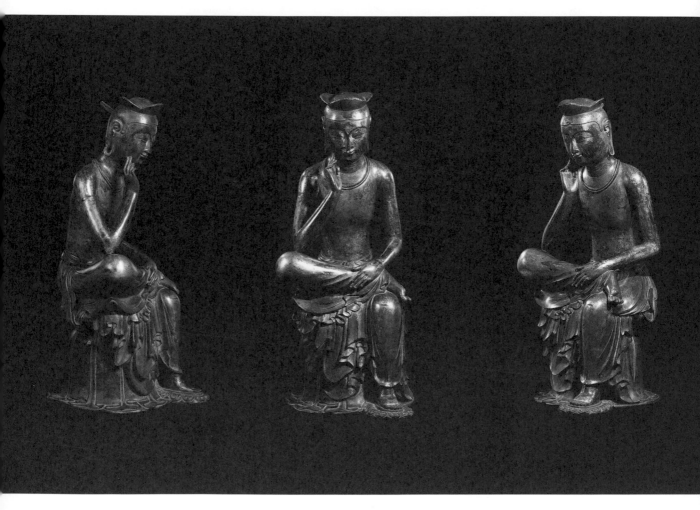

這些佛像的姿勢使用了重疊設計技術；而右邊
的佛像與左邊的佛像，哪一個更能表現美感呢？

圖片來源

P.22：金志勳，《foreigner tower》，art station，2019，https://www.artstation.com/artwork/E958K

P.25：李敏英，《為大家的禱告》，2014

P.25：朴亨哲，《Confrontation》，2014

P.28：金東準，《即興或是無題》，2013

P.32：Calina Sparhawk，《This shouldn't be here!》，2016，https://www.artstation.com/artwork/BODJ4?fbclid=IwAR1AdndNNgUGly8-cT0DvYCYqZ8U0jGajiJSFnklpWnOVMV3jM3lmWThmcs

P.45：Sparth，《Stardrive Mainternance》，2019，https://sparth.tumblr.com/image/66597832307

P.46：李正勳，《朋友》，2014

P.64：崔星，《Iron Temple》，2014，https://www.artstation.com/artwork/8ZRl6

P.82：任天堂，《瑪利歐＋瘋狂兔子 王國之戰》，2018

P.106-107：國立植物園，《巨天牛》，2014

P.165：金景彩，《Liquor store》，2014

P.170：Patrck Hammon，《sci fi tech panels》，2015，https://www.artstation.com/artwork/LZrgR

P.173：許大潤，《The Alchemist from 'The Alchemist'》，2016，https://www.artstation.com/artwork/V9B3N

P.179：金宏道，《松樹下的老虎》，國立中央博物館

P.186：金宏道，《郊遊》，國立中央博物館

P.200：Sparth，《Medieval-dream》，2018，https://www.artstation.com/artwork/BNxbr

P.203：作者不詳，《金銅半迦思維像》，國立中央博物館

P.207：作者不詳，《金銅半迦思維像》，國立中央博物館

art 思考　002

好作品的潛規則

培養「圖像閱讀力」就能判別好設計、名畫的構造法則，讓欣賞與創作，不再流於「憑感覺」

알고 보면 더 재밌는 디자인 원리로 그림 읽기

作　　者：金持勳（김지훈）
譯　　者：陳馨祈
主　　編：周書宇
封面設計：木木 Lin
內文排版：葉若蒂
印　　務：黃禮賢、李孟儒

社　　長：郭重興
發行人兼出版總監：曾大福
出　　版：奇点出版・遠足文化事業股份有限公司
地　　址：23141 新北市新店區民權路 108-3 號 8 樓
網　　址：https://www.facebook.com/
　　　　　singularitypublishing
電　　話：（02）2218-1417
傳　　真：（02）2218-8057

發　　行：遠足文化事業股份有限公司
地　　址：23141 新北市新店區民權路 108-2 號 9 樓
電　　話：（02）2218-1417
傳　　真：（02）2218-1142
電　　郵：service@bookrep.com.tw
郵撥帳號：19504465
客服電話：0800-221-029
網　　址：www.bookrep.com.tw
法律顧問：華洋法律事務所 蘇文生律師
印　　刷：凱林彩印股份有限公司
電　　話：（02）2796-3576
初版一刷：2021 年 1 月
定　　價：499 元

Printed in Taiwan 著作權所有 侵犯必究

【特別聲明】有關本書中的言論內容，不代表本公司／出版集團的立場及意見，由作者自行承擔文責。

國家圖書館出版品預行編目 (CIP) 資料

好作品的潛規則：培養「圖像閱讀力」就能判別好設計、名畫的構造法則，讓欣賞與創作，不再流於「憑感覺」/ 金持勳（김지훈）著；陳馨祈譯. -- 初版. -- 新北市：奇点出版：遠足文化事業股份有限公司, 2021.01　面；　公分
ISBN 978-986-98941-5-9(平裝)

1. 圖像學 2. 視覺設計

960　　　　　　　　　　　109018376